慢

・茶之旅

劉
惠
華

目錄
Contents

正行

回向

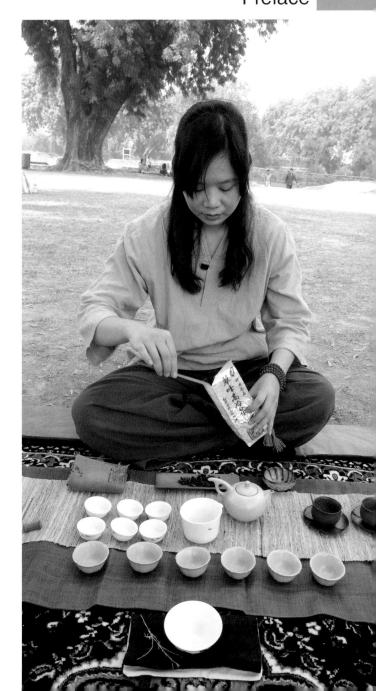

我這一雙腳曾帶我走遍20幾個國家，行走過不少城市，上下飛機。曾經，機場像我的廚房，衣服還沒乾，又得裝進行李跑向下一個城市。現在的我無法想像以前生活匆忙的我，現在我是「慢‧茶空間」慢慢生活的慢‧茶主人，提著茶袋，帶著熱情分享「正念行茶」。現在「正念行茶」即將走出台灣走向國際，可以說是一個新旅程，也意味著「慢‧茶之旅」開始，正式踏入行茶行列。只是現在的我不是提著疲憊的心及沈重的行李，而是帶著一份對茶的愛及熱情的心。

有人問我，為何放著高薪不做跑來推廣這吃力不討好的茶文化，我淡淡的說：「如果有一天你找到你對生命的熱情，你就會懂生命的價值是在於對自己的負責，而不是對他人交代……」。

當決定投入茶世界時，我知道我沒有退路，只能義無反顧的走向我最愛的茶道路上。但一路走來，也不是事事順遂，尤其是在與自己的現實與夢想的心對治時。

2014年中，就在快放棄之時，擬好了履歷，準備再上戰場回到以前的生活，但麥浩斯出版社為了出版《台茶小時代》採訪了「慢・茶空間」，我知道這是菩薩要我繼續努力走下去的暗示，也是菩薩的第一個鼓勵。2014年底，「慢・茶之旅」開跑，第一站到了印度，來到佛陀成道的菩提樹下，微風輕拂悠然地飄下一片特別的菩提葉。菩薩給了我一片這麼特別的菩提葉，就是要提醒我對茶的初衷，「慢・茶」要走的方向與傳統茶道不一樣，要勇敢堅持下去，這是菩薩給我的第二個鼓勵。

曾經發願要去參學一百零八個古寺廟，「108」這個數字表示百八煩惱也就是無量的煩惱，我希望等我走完這108場後能不起煩惱心。與茶結緣後，我想我可以做的不只是參訪拍照就結束了，我應該可以真正的以行茶108場古寺廟的方式來做為自己的修行方式，也可以自己熱愛的茶來供養給佛菩薩，於是108場的供佛茶席就這麼自然而然地油然而生。

對我而言，行茶可以有很多種方式，可以在室內，也可以背起行囊到世界各地。我

是正走在菩提大道上的佛教徒，所以我選擇了寺廟或佛陀殊勝地為我行茶的地方，每個人都可以以自己喜歡或想去的地方行茶，重點是初發心及動機。行茶過程中，會幫助自己時時憶起在內心那一份對茶的初衷及對生命的熱愛及使命。

本書是以在我供佛茶席行茶過程中，內心的體會與變化，藉由正念行茶發現及覺察自己，再配合正在修學的入行論與正念做對應。入菩薩行論為進入大乘菩薩道的修行之路，本論為印度那爛陀大學寂天菩薩所造。書中之故事則由我的上師 堪祖仁波切口述而摘錄於書上跟各位朋友分享。也感謝這一次共襄盛舉的 堪祖仁波切與台灣菩提心佛學會的林素香、許又心、陳羅水、謝雷諾、康文華、陳美華、曾瑤璟、周本立、張茹雯、宋東明、宋春香、林素民等師兄姐。

正念覺察，與心相會，至此以後，我將走在屬於自己的茶道路上，與有緣人相會，不分派別，不批評，一律虛心納受，作為一個真正茶道中人。

～本書謹獻給我已故的爸爸劉存 先生及媽媽劉郭賜理 女士～

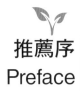

有意義的事都將累積非常大的功德

寫書的功德很大，因為是永續幫助眾生的一個方法。像我們出家人跟弟子開示，若沒有文字紀錄下來，可能幾年後弟子忘記了就沒有效果，但若透過文字集結成書便可以永久流傳下來。此本書對於我而言有幾點重要性：

一、書中提及的北印度窮苦景象，將引起大眾之慈悲心。而透過文字表達，會增加

一般民眾對印度的了解，也能對於當地更有一份佈施的心，將會對印度當地有很大的幫助。而文字留下來為何重要，例如我們雖沒見過釋迦摩尼佛，但在兩千五百年前佛陀說的法，經過弟子轉錄成經典後，還是能幫助你了解佛法的義理，所以文字的傳承有其必要性。

二、會幫助去朝聖的民眾，了解在朝聖時如何安置自己的心。例如當年玄奘大師東渡至印度時，帶回許多經典也紀錄了修學過程，所以我們能知曉許多當時印度的狀況。所以我們要感謝玄奘大師，不然很多聖地大家都不會知道。如同惠華這一趟「慢・茶之旅」同樣也記載著她在行茶及朝聖之中的諸多觀照，一切都在修為中。

佛教徒應該保護佛法及聖地，因為很多人都不知道佛法從哪裡來，甚至有許多人認為佛法從西藏或者斯里蘭卡、不丹來。因此告訴大家佛法的傳承及歷史，也是保護佛法的一個方法，如同書中有提到的部分。

對我來說很多事都是有意義的，有意義的事都將累積非常大的功德。對於有學問的人，寫書是一件有意義的事，寫書的功德也會是最大，因為可以傳達善的、美好的事而且是可以永遠傳承下去的。

《慢・茶之旅》寫書圓滿，此本書達到孝順父母圓滿、供養三寶圓滿，是一本可以與大眾結好緣及讓大眾可以對印度有更深了解的好書。惠華結合她自己對茶道及佛法的認知，走出自己的一個修行道，我以她為榮。

台灣菩提心佛學會 堪祖仁波切

推薦序
Preface

慢‧茶見心

對於想做的事，沒有原因，就去完成了，這是既單純又傻瓜的人才會做的。惠華她亦無反顧的選擇了這條不容易走的路，她用愛茶的初心，在行萬里的路上印證了佛法的精神，她用一杯淨心茶，佈施了對己靈的奉獻與對父母的孝心。

慢‧茶之旅詮釋著她細密的學佛精神，透過生活茶的媒介去廣結善緣，她將所到之處的磨難成為悟性的開發與智慧的運用。因為她是以簡單之心、正念之心、覺察之心，所發出的喜樂之心！

記得那年她是在古亦茶（林應周）的帶領下來到我在峨眉的居所訪茶，爾後彼此習茶的因緣就一直延續至今。「學而不思則罔」用心去感悟事茶之間、自我身心的應照與調適。當她要開始慢‧茶之旅時，我引用了沈武銘老師形容事茶精神的十個字「細密、專注、通達、任運、隨緣」，要她謹記並體驗實踐。在這本《慢‧茶之旅》她如實地做到了！恭敬的供佛茶席儀軌裡，更是看到她學佛的善知識與見心悟性，在她的施茶無數，結緣諸賢，供養佛菩薩，省思每一腳步，並以茶人行道的心願去旅行。

此次成書，是惠華這些年對茶的靜心探索與慢‧茶之旅的述記。作為一位從事茶文化工作亦師亦友的愛茶人，我是欣慰的。來日她還是有更多的歷練與研習之路，習茶要慢、施茶要慢、生活要放慢，修行已從她的生命裡已放光開花。

這本書是「慢‧茶」的生活哲學與她的生活啟示，最後祝福「慢‧茶之旅」的奉茶文化交流一直傳遞到世界各地。

俞瑞玲 十方茶人

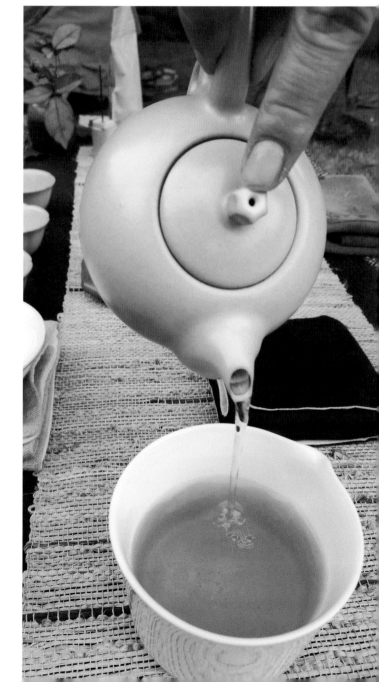

一種更自由的身心修行的生活方式

現代愛茶、品茶、懂茶的人也不在少數，閒暇之餘約上三五好友，在茶室間沏一壺茶放鬆身心，也是常事。每當我感到疲憊倦怠之時，便會停下腳步，用自己親手製作的茶器品上一盞茶，再重新出發。「樂活人生」是我創辦陸寶品牌的精神，在如今複雜、

忙碌而迷失的世界裡，一直以來我都想藉由品牌，將一種更自由的身心修行的生活方式來推廣傳遞。

記得初識惠華老師是在 2013 年，當時應好友邀約一聚賞茶，幾個好友與我都是愛茶之人，也算是因緣際會下結識了惠華老師。在與她對弈品飲中，瞭解到她的行茶論，竟與我的觀念不謀而合，甚是歡喜，更透過她瞭解到所謂文人茶、禪茶⋯等概念，便邀請她到廈門舉辦正念行茶課程，共同推廣以泡茶、以心賞器之概念。期望有更多人能夠藉由善待每一泡茶、使用每一個茶器而能覺察自己及周邊的每一樣事物，同時也透過正念行茶課程了解到惠華老師的 108 個聖地宏願，讓人感到十分敬佩。

感謝她此次走訪了印度、尼泊爾等國家時，能帶著陸寶的器皿一起去圓夢。印度是個充斥著神秘色彩與豐富文明的古國，當這樣的精神文明古國與正念行茶相遇，肯定碰撞出許多豐富的心靈感受。藉由惠華老師的《慢・茶之旅》一書，亦將我帶入這個文明古國的茶語世界，期望你也能透過此書探索、體會到「慢・茶」的這份正念精神的充盈。

呂柏誼 陸寶品牌創辦人與陶瓷創作家

由衷的正念茶禪

惠華是一位充滿行動力且直心可愛的茶禪老師，尤其擅長於兒童正念茶禪，相當得到大小朋友的緣，這樣觀察是有理由的。2015 年 3 月我接受堅一法師的邀請，在馬來西亞登嘉樓（Terengganu）等處，為成年人帶領正念療育學課程，當時惠華也一起同行，她負責兒童正念茶禪課程。

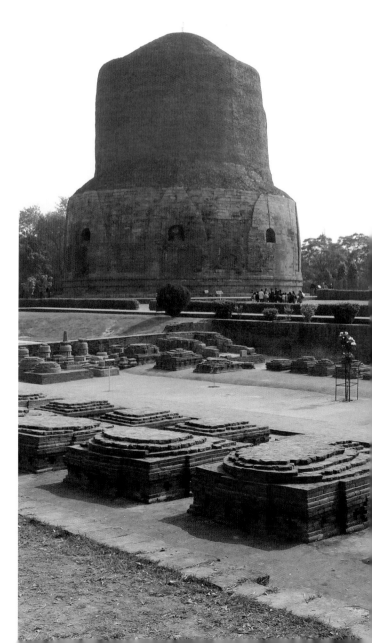

兒童正念茶禪班將近二十個小朋友，年紀從五歲到十二歲不等，正是調皮玩鬧的年紀。課堂進行中，在惠華的善巧引導下，我看著小朋友們依著正念覺察五原則，按照「備茶－溫壺－溫杯－置茶－注水－出湯－分杯－奉茶－供養」步驟，專注由衷地觀察身體手部位移與茶具互動，當時那種深度投入的由衷，以及以茶尊敬供養父母師長的莊嚴神情，不僅讓我，也讓在場一旁觀禮的家長既感動又印象深刻。

正念，很單純；人在哪裡，心就在那裡，正念就這麼單純。小小朋友們透過正念，在專注與覺察中，帶著細細綿密的身體感，體驗著小小茶葉子的不可思議神奇，即使是年紀這麼小也能夠透過正念行茶，在身心種種波動的專注體驗中，領會生命的喜悅與寧靜。

正念，源自於二千五百多年前佛陀教導人們解緩身心壓力的方法，它的意思是覺察，亦即對於當下瞬間身心經驗保持開放的、接納的、清楚的覺察。在「大念處經」裡，佛陀提到，正念是邁向解脫最簡潔的方法，可以超越世間的憂悲愁惱，直接趨向清涼寧靜的涅槃境界。正念，也是一種無所求、無條件的邀請，邀請自己回到日常生活場域，對於身體、感受、心念與對象保持覺知，學習由衷的生活，學習讓每一個眼耳鼻舌身意，都能由衷而柔軟觸境。

坊間寫書談茶者多，將正念的心法引入並體驗箇中深意者卻少，惠華是這領域的前驅之一，她撰寫的這本書充分領會了正念的五個覺察原則，重新開啟正念茶禪的深層解脫意涵。《慢‧茶之旅》是一部印度與尼泊爾佛教聖蹟遊記，也是一趟依著正念覺察探索內在的心靈之旅，值得細細捧讀再三品味。

呂凱文 南華大學宗教學研究所教授兼教學發展中心主任

一百零八場身心平衡的供佛茶席

在結束冗長會議後的下午，一個人走在有點悶熱的台北巷弄裡，腦袋一片空白、漫無目的地晃著，或許這就是很多上班族常做的微運動、類休閒。突然在一個轉角，濃濃的禪味吸引了我的目光，那是一個日據時代的官舍改建的建築物，斑駁的門片半開著，

吸引我前往駐足觀望，簡單的原木傢俱搭配著日式枯山水的端景，一名茶師靜靜地提壺、注水，舉手投足間充滿著現代人少有的寧靜與淡定，圍繞在茶師身邊的客人們更讓我感到好奇，他們並沒閒聊更沒品茗，只是如老僧般地閉目養神盤坐著，這一幕場景讓我震驚不已，在車水馬龍的繁華台北竟有此般淨地，好想也融入茶席，放空片刻；但就在此一瞬間腦中浮出了一個熟悉的身影，並開口喊我，「哥！我的新書要上市了，說好的推薦序呢？」一時感到晴天霹靂，把我從禪境中拉回現實。是的，人在江湖上混，該還的總是要還！還是趕快看看蘇菲老師的初稿，想想該怎麼推薦她的大作才是啊！

與蘇菲老師結緣挺久了，暸解她是一位充滿熱情、執著與專業的奇女子，或許是她天生的性格及後天的修持，讓她有著一般都會女性少見的坦率與真誠；但在工作場域中卻也精明幹練，如同她曾提及她去深山野林採茶，沒有嬌嫩、沒有怨言，一心一意為求那一份心所嚮往的純粹，著實令我感佩，心想換成是我應該辦不到吧！蘇菲老師與我所服務的喜樂活國際合辦的第一次正念心茶課後，萌生要前往佛教各大聖地舉辦 108 場供佛茶席，並想將所行、所見、所覺的點滴集結成書與大眾分享，當我詢問她怎麼會有這樣的想法時，她笑而不答；但我卻看到了堅定、信念、發願從她清澈的眼神中潺潺流出，不可思議！

茶對我而言如同深邃的大海，既愛又怕受傷害，愛的是在我修習中醫的過程時，研讀相關的典籍中發現「神農嚐百草，日遇七十二毒，得茶而解之。」唐代《本草拾遺》

中甚至說到「諸藥為各病之藥，茶為萬病之藥。」現代中草藥藥理研究中也提及茶葉的化學成分中，竟然有超過450種以上的有機化合物，無機礦物營養元素不少於15種。從此可知茶既營養又有藥理作用，與人的健康息息相關。（中國茶療／林乾良、陳小憶編著，P31，民102.09，知音仲景叢書32）讓我深深愛上茶葉的好處與妙用；但害怕的是茶葉的學問太過淵博了，幾千年來茶葉的發展早已成道，哪是一般人能窺其堂奧？還好與蘇菲老師的交流讓我漸漸體會到茶的多樣，更慶幸有她將正念、禪定、茶道以及修行融為一體並將自我實踐的體悟編撰成冊，著實為心茶道樹立典範。

有幸為蘇菲老師此一著作「慢‧茶之旅」撰寫推薦序，自感才疏學淺，心中忐忑不安；但為讚嘆她所發大願及推廣正念行茶的熱情，本人將第一次的拜讀心得寫下，以期號召更多同好能共襄盛舉並護持蘇菲老師能順利完成心願。以下為心得結語，願以此與大眾分享！

心茶‧察心　觀無量、無量觀

專注，一門深入

熱情，三千世界

感恩，隨順因緣

傳承，十方眾生

108 場供佛茶席終將圓滿；但傳承卻永不停息，正因這將是行菩薩道的起點！

周坤學

理數齋主

喜樂活國際股份有限公司　執行長

中華全方位身心平衡協會　秘書長

黑龍江中醫藥大學 中醫博士

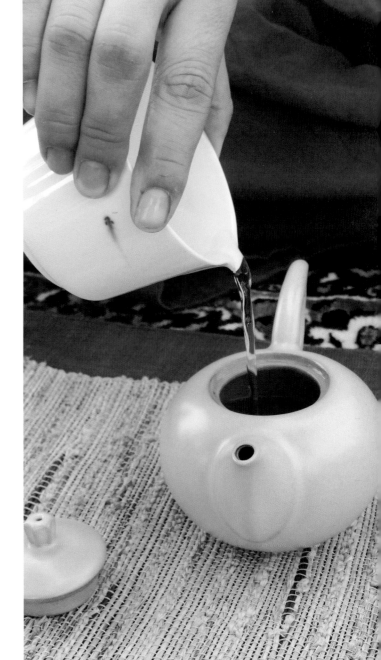

找回自我的快樂人生

「樂於助人，快樂志工」是惠華的特質之一。

多年來，她無論在花蓮或台北上班，只要友人找她當志工，她總是義不容辭地前往。

教導與照顧陪伴小朋友是她的專長，她的耐心、愛心及燦爛的笑容常常映入孩子的心中，讓孩子感到呵護及尊重。這也使她日後經常進出南投偏鄉小學，帶領企業家前往一

些資源匱乏的學校，例如：喜樂活國際股份有限公司總經理李靜怡與執行長周坤學等人，一起出錢出力地為他們的營養午餐加菜，並義務教導身心美學藝術課程，讓梁秀琴校長、老師及企業主滿滿的感動。她也曾結合好朋友們一起成立了幸福導航的公益團體（團隊有李祥綾、曾蕙純和她，共三人），他們帶隊去教導兒童正念行茶課程、兒童理財課程等，讓偏鄉小學孩童得到滿滿的收穫。她也不忘讓新一代年輕人學會慈悲心，帶領著世新大學泛愛社的學生前往偏鄉小學服務。這就是她的人生主軸之一，而她也會繼續堅持下去。

她是個優秀的佛教青年，盡心盡力地為她的上師 堪祖仁波切努力付出。不僅幫忙管理台北共修中心，也與朋友惠玉、湘涵等人護持佛法，並照顧許多不丹來的師父。目前堪祖仁波切固定在星期五晚上宣講寂天菩薩所著作的《入菩薩行論》，聽法的信眾越來越多，大家法喜充滿。同時她也為不丹另一位博學多聞，人稱智慧第一的貢嘎顛津仁波切成立中心，目前由熱心、用心的周君衞及許霂夫婦鼎力支持及照料，現在每星期也有《綠度母儀軌》共修，也歡迎有興趣的朋友參加。

惠華也是一位相當孝順的女兒，對父母家庭很照顧，對兩位弟弟非常慈愛。早期她在商場上打拚，賺來的錢幾乎都花在照顧父母及弟弟們身上，非常令人敬佩，後來父母皆往生，弟弟們也都可以自食其力後，她才慢慢卸下了家庭的重擔，開始想過對自己有意義的生活。從琴道、花道的學習，及茶道、香道教學，終於明白找到了人生的道路，並創立了「慢·茶空間」成為慢·茶主人，想以茶道加入慢美學為授課的主軸。並在

堅一法師的引薦下，加入了南華大學呂凱文教授推廣的正念療育學的學習行列，同時也正式定名為「正念行茶」的教學課程。

她是一位嗜茶如命之人，所以常常上山下海去尋找有機或野生生態的好茶，比如在日月潭製作有機烏龍茶的古亦茶先生、在霧社高山上的神祕製茶人呂飛豹先生嚴謹製作的蜜香紅水烏龍或輕焙烏龍茶、焙茶師鄭智元先生一點一滴辛苦烘焙而成的羅漢茶以及福鼎鄭雪兒製作的福鼎野生白茶等，惠華都不辭辛苦地一一到訪，就是為了要找到好茶來介紹給有緣人品飲。

把正念的概念融入茶道的課程中，應是台灣中華文化的創舉，非常適合生活在緊張、煩惱與壓力破表的現代人，透過正念五大心鑰，覺察、覺知當下慢活的生活步調及思維，清楚知道「吃飯時知道在吃飯，走路時知道在走路，工作時知道在工作，睡覺時知道在睡覺」，從此「平靜、喜樂、自在、一心」。同時也會因此而感悟無常，體會有價值的人生，以此為報四重恩「父母恩、師長恩、眾生恩、佛陀恩」。發願到全世界108個佛教聖地「以茶供佛」，因緣具足，去年年底由上師堪祖仁波切帶領八位小喇嘛及兩位教導師，從不丹度母寺來印度聖地菩提加耶修學，並和來自台灣的許又心師姐所帶領的13位蓮友一起開展這次印度的「正念行茶~供佛茶席」的菩提大道之修行路。

預祝惠華發下大願的一百零八場供佛茶席能夠順利莊嚴圓滿達成，也祝福往後的十本關於世界各地古寺廟的正念行茶「慢‧茶之旅」系列叢書能夠順利出版，而且一本比一本精彩。

謝雷諾 世新大學 副教授

前
行
Preliminary
Practices

2014年11月，我第一次踏進印度。一出菩提迦耶的機場，馬上遇到第一個考驗。

同行的師兄姐帶了一整箱的鑰匙圈及一個緬甸玉做的釋迦牟尼佛的佛像，一過檢查哨，X光一掃一覽無遺，馬上被攔下盤問。

「這是什麼？」當時整團大概只有我的英文可以應付，於是拿出佛法的教誨，要誠實以待，於是我向他們解釋：「這一箱鑰匙圈是要捐給當地師父的」。

還記得當時是臉上帶著微笑回答，以為解釋一下應該就好，心裡也正得意地想著

「我們是來做善事的，海關應該不會刁難」，沒想到事與願違，當場海關要求我們繳交美金一百元，我一聽到，大事不妙，整箱的鑰匙圈價值都不到一百元美金，現在要被海關刁難那還得了？

這是第一次靜下心並且非常的有勇氣地回答：「我們一整箱鑰匙圈都不值一百美金，如果要付這麼多關稅，那這一箱鑰匙圈我不要了，你沒收吧～我是不會付這一筆錢的。我們台灣人抱著一顆想供養的心來到你們國家，但你們卻不支持我們，如果你是我，你會怎麼想？」批哩啪拉講了一堆，等我講完，印度海關頓時沈默不語。

這時我心裡真的是鐵了心，打算要跟海關槓到底，突然海關說：「好吧！這一次你不用付，但下一次不可以再這樣」，然後轉而問另一箱的內容，我說：「是一尊釋迦牟尼佛像」，海關一聽是佛像馬上停止打開箱子，揮手示意要我們離開，這時我趕緊請師兄姐們提領行李離開現場，深怕海關會反悔。

這是第一次以最快速度離開海關，也是第一次的印度海關初體驗，現在回想起來，應該是海關想趁機收取高額報關費，為什麼呢？其實大家都心知肚明，只是沒想到這樣另類的收取小費方式，在我們的朝聖之旅中屢見不窮，讓我們大開眼界。

當我們一行人出海關，遠遠就看到我的上師 堪祖仁波切的身影，說時遲那時快，一位印度人一個箭步衝過來幫忙提行李，我心想，印度人真友善啊！一下飛機馬上就能感受到印度人的「熱情」。我轉頭跟上師表達我心裡的喜悅，但其實，我是大錯特錯，

因為上師說：「幫忙提行李是要給錢的，在印度被服務是要給錢的，這是印度人另一種賺錢的方式，所以，以後到印度，如果印度人要幫你，不要太高興，不是因為他們友善，而是這是他們的工作。」

當印度人把一行人的行李疊上車時，我簡直歎為觀止，因為以前在網路上的景象果然呈現在我眼前，每一台車車頂都已經堆滿大大小小的行李，而堆滿行李的休旅車也開始往我們掛單的「不丹寺」前進。

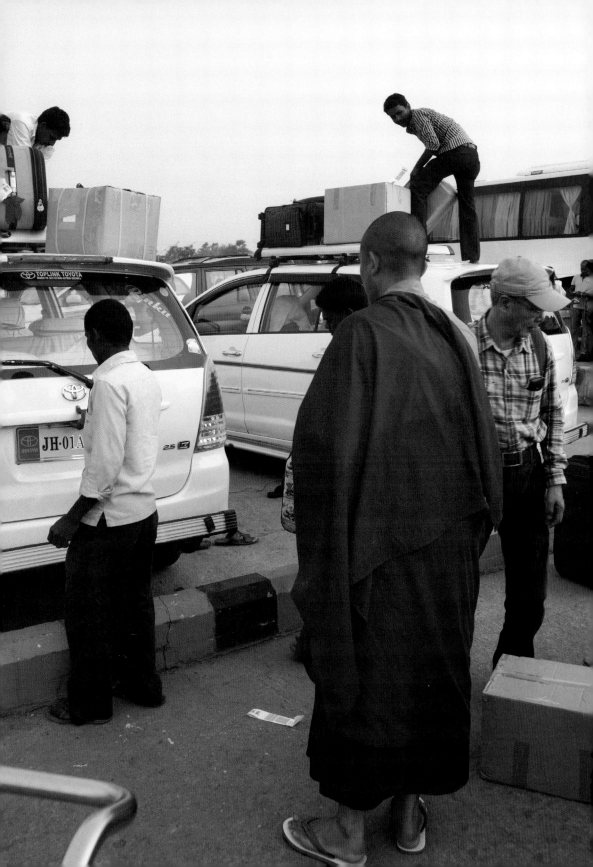

搭捷運是大多數臺北人的交通工具，臺北的交通雖然擁擠但也算守秩序，所以一看到塵土飛揚，時時按喇叭的印度交通，實在是不敢恭維。一時還覺得司機開車怎麼看得到路？難道一定得一直按喇叭嗎？這讓鮮少在台灣抱怨的我有些微詞。

在印度逆向行駛是一件非常稀鬆平常的事，有時正常行駛的還得「禮讓」逆向行駛的車輛，在從機場往不丹寺的途中就發生多次，這讓第一次到印度的我印象深刻。不丹寺距離機場不遠，開車約半小時，一路上細細的觀察這個國家，經濟水準大概是台灣

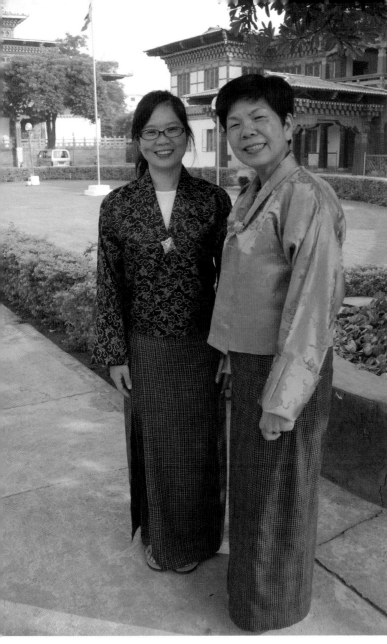

▲與此次一起供佛茶席的又心媽媽在不丹寺合影，感謝
她在印度行茶中的陪伴，也在修行路相伴。我有兩個媽
媽，一位在極樂世界以慈愛的光照耀著我；一位是在人
間照顧我的又心媽媽～

30、40年代的樣子，但一到菩提迦耶，較具現代化的建築物就逐漸出現了。

菩提迦耶是一個佛教聖地，也是佛陀成道的地方。印度政府也開放外國的寺廟進

駐，並且免費提供土地，許多國家都有在這裡建造寺廟，你可以看見不丹、中國、日本、

台灣和泰國等等世界各地的寺廟。我們這一次掛單的地方就是我的上師 堪祖仁波切安

排的不丹寺。

何謂正念行茶及正念茶禪？

《心經》中云「無眼耳鼻舌身意，無色聲香味觸法」，世間萬物都是暫時存在的，而茶道是現代人學習「藉有修無」最好的工具之一。從生活茶、文人茶到茶禪各有不同的層次，其中茶禪及禪茶是近幾年非常盛行的一種結合生活修行與品茶或行茶的方式。

禪茶與茶禪不同在於，前者以茶為主，後者以禪為主。而今天我要略說一下也是屬於茶禪的「正念行茶」。

首先，生活茶是泛指停留在茶滋味及方便性，關鍵全在於自己覺得好喝與否，隨性喝茶，對於茶器的考究及茶的品質較無一定標準。生活茶雖談不上品茶，不過卻是生活的一部分，一把茶葉沖一壺或一杯，從早喝到晚，這也是喝茶。如同以前老一輩的長輩喝茶只是用來聯絡感情，農作時大茶壺的喝茶只是為了解渴等，都是生活茶的一部分。

但，生活茶也是喝茶中不可缺的方式。因為，所謂的喝茶，品茶都是一種社會結構的呈現。

而文人茶就屬於進階版了，這時考究的地方就多了。茶器的選擇及其質感都很重要，年代也是相當重要的一個要素，茶席的設計擺設、茶器週邊配備、空間的氛圍營造、茶人本身的身著，都是另一個感官的表達。與誰喝茶、茶的來源等種種的考量及作意，

可謂停頓之美，在文人茶席中處處可見，而文人茶也是目前較常見的一種品茶的方式。

在台灣推廣茶禪的有幾位代表性人物，其中一位是南華大學教授呂凱文教授所帶領的正念團隊，也是我的正念啟蒙老師。目前正念茶禪在南華大學已推廣得相當好，也逐漸在擴展當中。

何謂正念？簡單說就是「吃飯知道在吃飯、走路知道在走路、喝茶知道在喝茶」。

現代人生活忙碌，鮮少人知道自己當下在做什麼，永遠只知道快速的往下一個目的地前進，也許慢下來反而讓你更快達到目標。

我所推廣的「正念行茶及正念茶禪」即以正念學理為基礎概要融入茶道，即遵循正念心鑰五點如下（正念療育的實踐與理論，呂凱文，2015），此五點正念行茶心鑰適用於司茶人及茶客：

1. 試著覺察當下身心最大動作

a. 手部動作變化有那些被你觀察到了？

b. 感受你的情緒，有那些變化被你觀察到了？

c. 你有那些認知，想法及念頭被你觀察到了？

2. 不帶任何批判進行自我覺察：

不管茶湯滋味如何，喜不喜歡，忠於自己的感受不要不批判，只需觀察變化；觀察自己心的變化。

3. 不試圖改變觀察現象：

改變是對無常的抗拒。在品每一泡茶時，不要去捉之前喝過的感覺。例如：品東方美人時，心中對那一份蜜香有期待，或者試圖把之前品過的感覺捉回來，而來斷定這一品茶。每一口每一杯都是一個新的感覺，覺察自己的感覺。

4. 帶著身體感進行綿密微細的覺察：

安住自己，心在哪裡，世間在哪裡，由色聲香味觸法開始覺察。

5. 誠實而不覆藏，不扭曲地面對覺察的內容：

並不是每一泡茶自己都能表現得非常好或每一泡茶自己都喜歡，自己若不喜歡就不喜歡，必須誠實以待，但不做任何批評，任運喝茶品茶。

正念茶禪的過程與一般的禪茶或茶禪不同之處在於，過程中會以上述所提五點「正

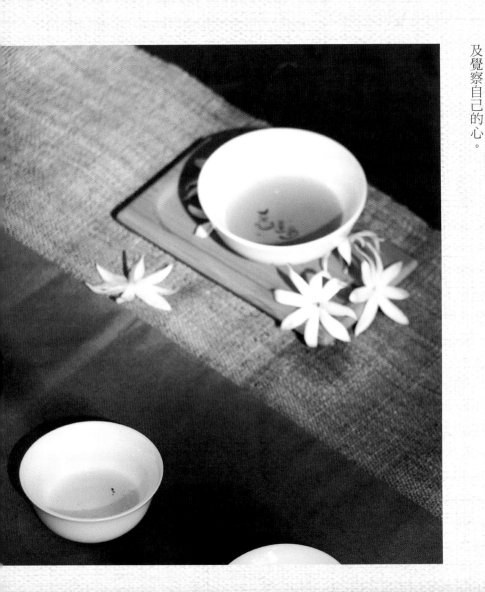

「念心鑰」為基礎。不論行茶或品茶過程中時時覺察、品茶中靜靜喝茶，並不做茶湯表現的評論，這是與一般品茶有很大不同的地方，不管是行茶或品茶都必須以上述心鑰觀照及覺察自己的心。

諸佛正法賢聖僧　直至菩提我皈依

以我所修諸福德　為利眾生願成佛

供佛茶席儀軌：七支供養

所有十方世界中，三世一切人師子，我以清淨身語意，一切遍禮盡無餘。

普賢行願威神力，普現一切如來前，一身復現剎塵身，一一遍禮剎塵佛。

於一塵中塵數佛，各處菩薩眾會中，無盡法界塵亦然，深信諸佛皆充滿。

各以一切音聲海，普出無盡妙言辭，盡於未來一切劫，讚佛甚深功德海。

以諸最勝妙華鬘，伎樂塗香及傘蓋，如是最勝莊嚴具，我以供養諸如來。

最勝衣服最勝香，末香燒香與燈燭，一一皆如妙高聚，我悉供養諸如來。

我以廣大勝解心，深信一切三世佛，悉以普賢行願力，普遍供養諸如來。

我昔所造諸惡業，皆由無始貪瞋痴，從身語意之所生，一切我今皆懺悔。

十方一切諸眾生，二乘有學及無學，一切如來與菩薩，所有功德皆隨喜。

十方所有世界燈，最初成就菩提者，我今一切皆勸請，轉於無上妙法輪。

諸佛若欲示涅槃，我悉至誠而勸請，惟願久住剎塵劫，利樂一切諸眾生。

所有禮讚供養佛，請佛住世轉法輪，隨喜懺悔諸善根，迴向眾生及佛道。

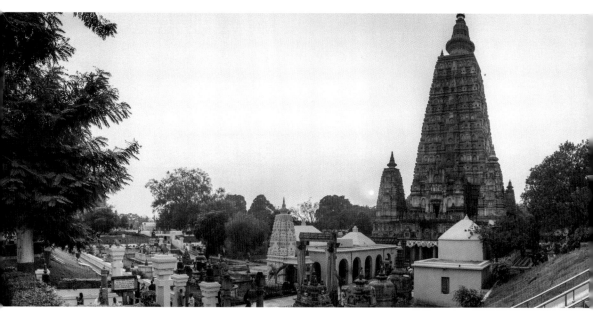

▲ 正覺塔

洴茶～行雲流水

供茶～廣結眾緣

品茶～覺見萬象

跟著慢‧茶主人一起進入茶世界

透過正念行茶，以六根打開身體覺知、以正念覺察自己～

透過正念行茶，進入行茶生活～

透過正念行茶，禮敬諸佛～

身心輕安，泰若自然～

正行
Right
Behavior

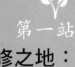

第一站

佛陀放棄苦修之地：
　　印度牧羊女之村

茶品　慢・茶品～尋蜜（蜜香紅水烏龍）

茶器　陸寶企業汝窯系列～蝶舞

茶席　景德鎮布凡布藝

▲苦修林

傳說中有兩個地方是佛陀曾經苦修的苦修林，一個是在印度近郊的蘇嘉塔，是地名也是人名。相傳當年佛陀在此苦修時，當地村長的一個女兒蘇嘉塔供養了佛陀一碗羊奶粥。因為蘇嘉塔這一個地方曾經有佛陀的足跡，因此「慢‧茶之旅」就從這裡開始。

一大早搭著嘟嘟車從菩提伽耶的不丹寺出發，一路顛簸到了蘇嘉塔（也是佛陀曾經苦修的地方），沿途不時會看到穿著破爛的乞丐跟我們乞討，但我能給不多，只能給上一些盧比。到達目的地時很高興有一群熱情的印度人引導，讓我們順利的找到了一座相傳是當年佛陀打坐的平台。平台非常乾淨，一看就是平常有專人在管理，我猜想應該就是剛才引導我們的那幾個印度人。隨後我們佈起茶席，或許是因為我們一行人的膚色和言語一看就知道是外國人，茶席旁很快就引來一群好奇的印度人圍觀，有乞丐也有無所事事的人。

整理茶席開始，茶人的心就是如如不動，儘管身邊的印度人不斷的以當地語言議論紛紛，不過隨著茶席的開始，這些聲音逐漸消失在我耳邊。

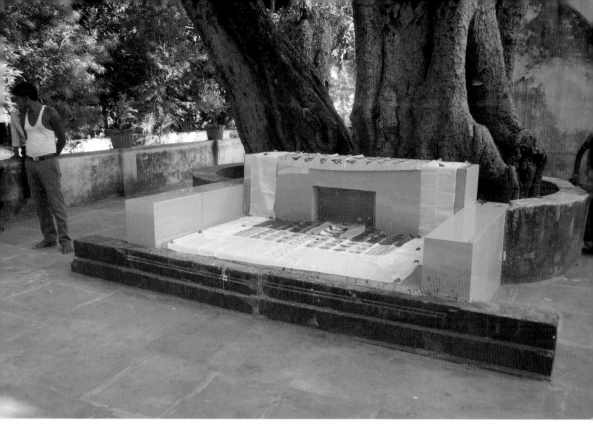

▲相傳這是當年佛陀打坐的一處平台。

◀茶席一佈，自然身
邊也開始圍了一群好
奇的印度人。

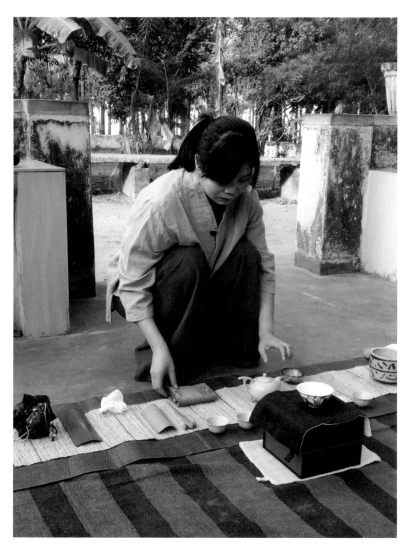

入行論：為應受持如是妙寶心 於諸如來正法菩薩心
殊勝三寶清靜無垢染 功德大海勝妙供品陳

▲整席～整心

我們跟著上師 堪祖仁波切開始了印度的第一場供佛茶席，大家以最虔誠的心來以茶供養，上師講述當年牧羊女供養佛陀的故事，場景彷彿歷歷在目，我們在同一個地方沏茶供佛，一切皆是如此殊勝。

這也讓我憶起了上師曾在課堂上開示：「自己沒辦法快樂是因為貪心所引起，而佈施及供養可破貪心。」

在印度行茶時，上師說了這麼一段話：「在印度盡量要但要佈施乞丐。他們為了有一口飯吃，雖然不是佛教徒，但為了能得到你們的佈施卻念誦六字大明咒，所以要升起慈悲心，能夠升起慈悲心，菩提心就可以升起了。如入行論言『為應受持如是妙寶心 於諸如來正法菩薩心 殊勝三寶清靜無垢染 功德大海勝妙供品陳』為了要升起菩提心，我來供養一切佛及一切法，一切僧，此供養功德如大海一般。」

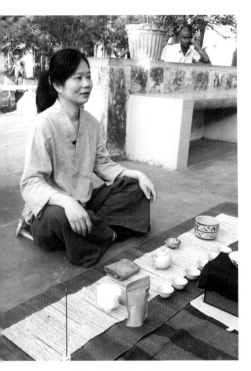

▲在此供佛，我的心猶如與當年的蘇嘉塔供養的心呼應。

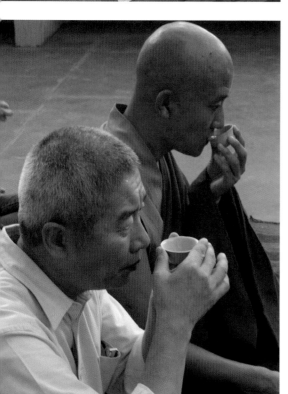

▲ 聆聽佛陀故事～

▲ 品茶趣，喝茶人是誰？

在唸完七支供養，大家一起品茶。上師也開始以輕鬆的方式講了一些佛陀當年在這裡的故事，上師開示說：「慢‧茶之旅由苦修林開始是一件非常殊勝的因緣，因為當年佛陀也是離開苦修林才開始證悟的，所以我們就從這裡開始追尋佛陀的腳步踏上供茶之旅。」

在選擇茶品時，讓我想到了當時佛陀苦修的苦，於是搭配了較喜悅的一品茶—蜜香紅水烏龍。此烏龍茶種位在南投仁愛茶區，海拔約 1700 公尺處，採紅茶製程，只有秋天才能製作，因此數量非常稀有。在製程中會產出一種特殊的蜜香，讓品茶的人有如飲

入蜜香風味的獨特口感，所以這是一款「喝了會微笑的茶」，每每飲用都會「甜在口裡、笑在心裡」。雖然保溫瓶的水溫只有約90度，溫度不夠。但茶湯及茶香的表現卻出乎意料的好喝，只能說聖地的殊勝使得茶湯有著完美表現，也因這次茶席，讓我發現了這一泡蜜香紅水烏龍的另一番風味。

隨著茶席近尾聲，我們默默開始收起茶席準備打道回府，這時原本幫忙引導的人跟我們要服務費。當然，我們只能給了。畢竟如果不是這一些「熱心」的印度人，我們大概很難完成這一場苦修林供佛茶席。

用一顆清淨心來供佛，結束後，帶著一顆無染心回家。「慢‧茶之旅」從這苦修林開始，也告訴我習茶如修行，必須時時精進。其實當年佛陀是反對苦修的，所以才會在一個因緣下接受牧羊女的供養，而結束苦修，因為佛陀認為如實

▼茶湯之美

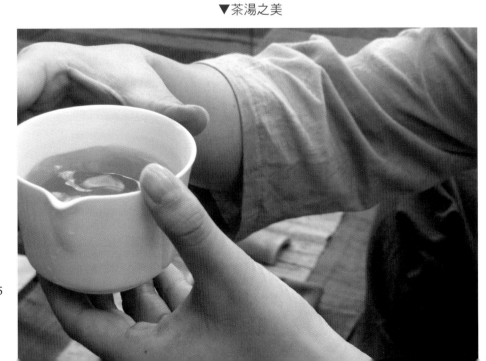

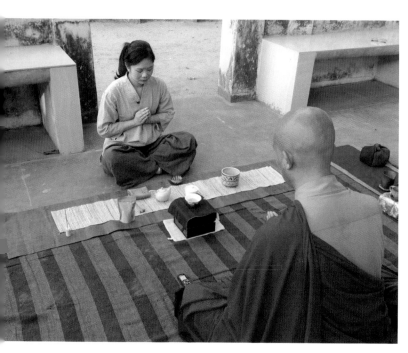

▲供養及迴向～存乎一心。

生活才能超越我執，任何極端之修行都無法悟道，而是必須以中道為修行方式。而這也是「正念行茶～慢‧茶之旅」依循佛陀教誨，以行茶為修行元素之一，慢慢完成未來的108場供佛茶席之旅，一切隨順因緣行之。

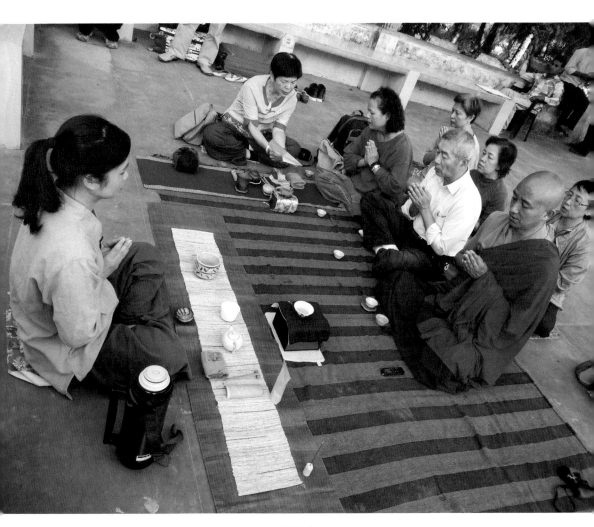

▲迴向。

第二站
佛陀留影於此：
　　印度龍洞

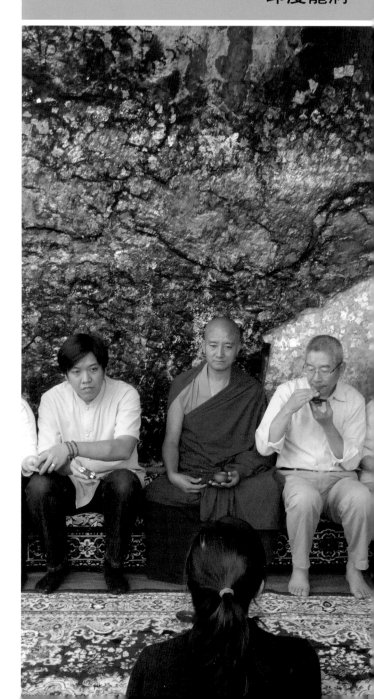

▲人力轎子，可送觀光客上山。

▲爬上山後好累，但攝影師說一定
要留影記錄。

之前第一站我們到了牧羊女供養佛陀的蘇嘉塔，接下來我們到了佛陀苦修六年的地方前正覺山。佛陀在接受牧羊女的供養後，認為如實生活才能超越我執，任何極端之修行都無法悟道，而是必須放棄苦修，以中道為修行方式。因此佛陀想再尋覓一個可以悟道的地方，於是他走到環境清幽的尼連禪河對岸的山上，想要在此取證成佛，這個就是後世所稱的前正覺山，意思是佛陀成正覺之前在此修行的山。

這一段路並不好爬，尤其背上擔負著沈重的茶具，爬上這光凸凸的山頭確實費力。

一直以為「慢·茶之旅」的第一場供佛茶席會在正覺塔，沒想到竟然會是在佛陀曾經苦修的蘇達牧羊女之村，而第二場也遠在離菩提迦耶好幾公里處的龍洞。

龍洞曾是佛陀的苦修地，我們一行人辛苦往上爬，山雖然不好爬，卻是行禪的最好

時機。我隨時專注自己走在石子路上的每個覺受，腳往下踏的一剎那，似乎可以聽到碎石子被踩到，細細窣窣的的聲音。當專注在腳上時，雙腿原本沉重的感覺似乎慢慢的消失，但每當有小石子跑到鞋子裡，我就必須整理好鞋子再一次的行禪。中途被打斷了幾次，就這樣一路行禪至山頂。這時也發現自己的體力很差，明明不算太難爬的山，怎麼會有點喘，想到也許是行禪時不夠專注，而心有些浮動。上師一直在最前面引導我們，但卻被當地的印度警察及一些小乞丐包圍了，但我專注在我自己的步伐上，只記得緊跟著上師的腳步，也沒太在意這一些印度人想做什麼。不過我猜應該是在乞討。

去印度之前，上師曾交代，到了印度，可以佈施要儘量佈施，因為在北印度的人民真的很苦，所以才會有乞丐村。所以上師總是會給這些小乞丐一些盧比，我想身教是最好的教育。這次到印度修學的八位小喇嘛，也會佈施給乞丐。到印度前常會聽朋友講，好的教育。這次到印度修學的八位小喇嘛，也會佈施給乞丐。到印度前常會聽朋友講，到印度佈施要小心，你給一個之後，會有一群乞丐圍過來。但是說也奇怪，只要跟著上師佈施，我們似乎沒發生過這種狀況。

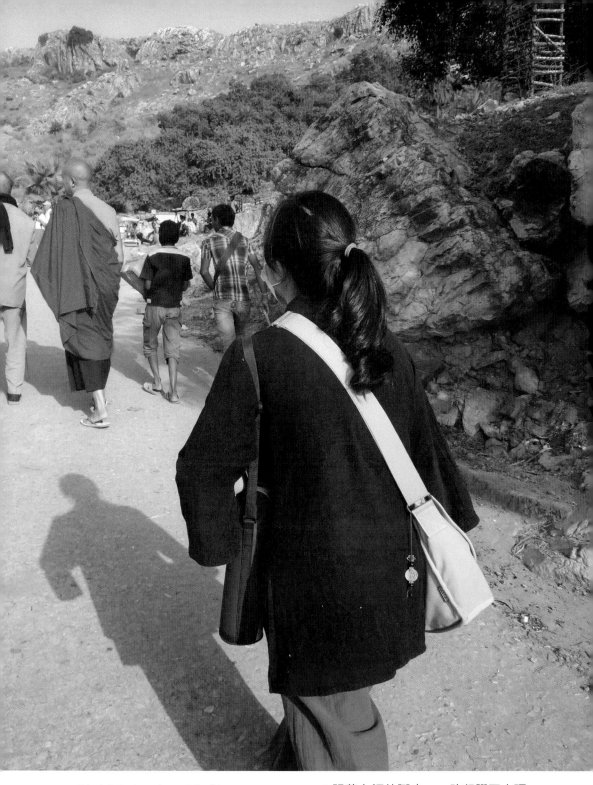

Right Behavior / 正 行　　　　　　▲跟著上師的腳步，一路行禪至山頂。

入行論：捨置別餘邪思維　為令此心平等住

亦為調伏自心故　我當一心勤精進

白話釋義：要捨棄不好的思維，專注一心、平等住心、心如如不動才能斷煩惱，所以要發憤精進。

爬上山頂之後，一位藏人師父前來迎接我們，還叮嚀我們要把脫下來的鞋藏好，不然會被偷走。看了下可以佈茶席的地方並不寬闊，由於這裡是朝聖必經之處，來來往往的人很多，所以也考驗了茶人如何在這種環境下佈好一場茶席，進而心不動的供佛，專注一心、平等住心，才不會被外境所擾而生煩惱。當然攝影師要取角度也不容易，還好事前都已溝通過。「慢‧茶之旅」與一般的茶席不一樣，不同的地方都會遇到不同的狀況，以正念對之，心如如不動的供佛茶席才是「慢‧茶之旅」想要傳達的境界，至於外在環境，就隨它去吧！

入行論：能仁教示不虛誑　如是功德後當見

白話釋義：我們不能以外在去評斷任何事，有人修行非常好，但非常低調，但有一天你一定可以看到他修行的功德。

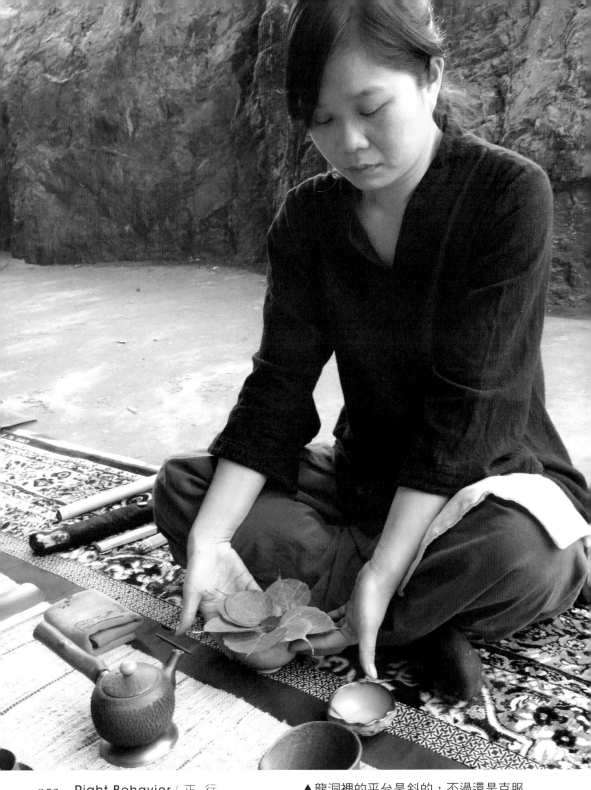

053 Right Behavior / 正 行

▲龍洞裡的平台是斜的，不過還是克服
了環境問題，猶如克服了自己的心。

戶外供茶和室內會讓你有不同的感受，在室內、在戶外雖然工具不是那麼俱足，但也可以以禪茶的方式進行。我們一邊品茶，一邊聽著上師講著當年佛陀在龍洞修行及龍樹菩薩在印度少見的樹上面看見護法馬哈嘎啦的故事，馬哈嘎拉雖然是護法但也是十地菩薩。相傳也曾有另一位大成就者在這個洞裡睡了14年，者抱以不解的態度，沒想到14年後，他出洞口就直接飛到南印度去，當地人才知道原來這是一位大成就者。上師開示：「有人修行非常好但非常低調，我們不能以外在去評斷任何事，但有一天你一定可以看到他修行的功德。如同寂天菩薩在入行論中提到的『能

茶，但也可以以禪茶的方式進行。我們一邊品茶，一邊聽著上師講著當年佛陀在龍洞修行及龍樹菩薩在印度少見的樹上面看見護法馬哈嘎啦的故事

雖然工具不是那麼俱足，但我們有再也自然不過的美學元素。供佛茶席可以說是生活

仁教示不虛誑 如是功德後當見』。」

上師的一席話，似乎把時空拉回當年佛陀在此修行的情景，頓時手邊的這茶，你說是茶嗎？而我們又是誰？

這次的茶品是福建武夷岩茶，我曾經走訪武夷山，從大紅袍一路走到水簾洞上，沿途上看盡了岩茶樹是如何生長，而三坑兩澗的岩茶才是上等正岩茶，之所以稱岩茶是因為岩韻得名，因武夷山地形特殊，其茶樹是生長在岩壁的特殊地理環境，才使岩茶有如此之岩韻。（請見第57頁）

當年佛陀也是在岩洞中修行，所以我才會找了岩茶來搭配這一次的茶席，另一個原因則是因為，在龍洞這一個區域也是護法馬哈嘎拉的聖地，護法一般都非常霸氣，今天

帶來的岩茶也是霸氣十足，所以呼應了這一個殊勝之地。

說到這一品岩茶，是在北京的朋友楊燕芳特別挑選託人帶到台灣給我的，茶品好，友情更可貴，當然就決定帶來印度供佛了。武夷岩茶是一款茶氣非常強的茶，在茶界也有「三年成藥，五年成金，八年成寶，十年成丹」一說。當天喝完這一品茶，上師馬上說，原本他的風池穴不大舒服，但喝完岩茶狀況就改善許多。

結束了茶席，也已接近了傍晚時分，大家在品完岩茶後也對此茶有了更深的認識。同行的文華師伯喝完岩茶就已經在流汗行氣了，可見岩茶茶氣之強。在這一次印度供佛茶席，文華師伯及美華師姑也因此對茶道產生濃厚興趣，回台後開始加入茶道學習，有更多人來行正念茶真是好事一椿。因緣如此，又心媽媽及我所發起的「正念行腳台灣～寺院供茶之旅」，文華師伯及美華師姑自然是此活動的基本成員。

▼在印度菩提葉最多，當然也變成茶席的一角。

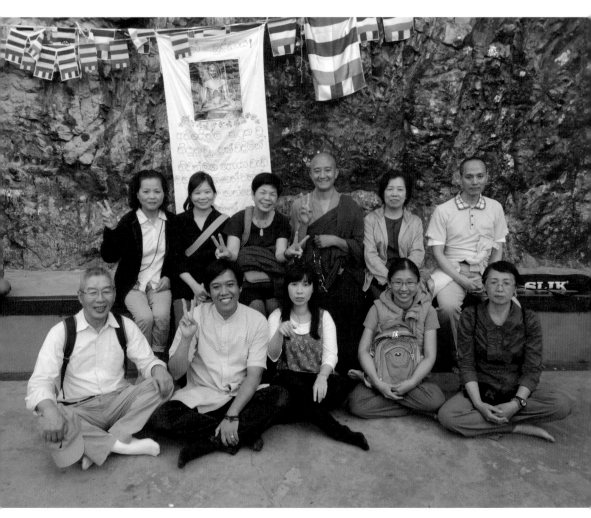

▲供佛茶席結束後，大家合影。

前排由左至右：文華師伯、周本立師兄、張茹雯師姐、林素民師姐、宋春香師姐

後排由左至右：美華師姑、我、許又心師姑、上師 堪祖仁波切、林素香師姑、宋東明師兄

茶品小知識

若以生長的地理位置來論武夷岩茶，則可分為三大類：

正岩茶：

指武夷山中心地帶岩石上所種的茶，三坑兩澗（慧苑坑、牛欄坑、大坑口、流香澗、悟源澗）的岩茶才是上等正岩茶。

半岩茶：

指武夷山邊緣地帶的岩石上所種的茶，這一類的茶品質不及正岩茶，不過當地居民也會飲用這種半岩茶。

洲茶：

泛指武夷山田地（而非岩石）上或沿溪兩岸所種植的茶樹，這就不能稱作是岩茶了，但為了要有岩茶之岩韻及茶湯表現，不肖商人都會摻假，加一些香精，再把這茶外銷出去。

▲在從大紅袍往水廉洞之步道，到處可見岩茶的茶樹種，有的比人還高大。

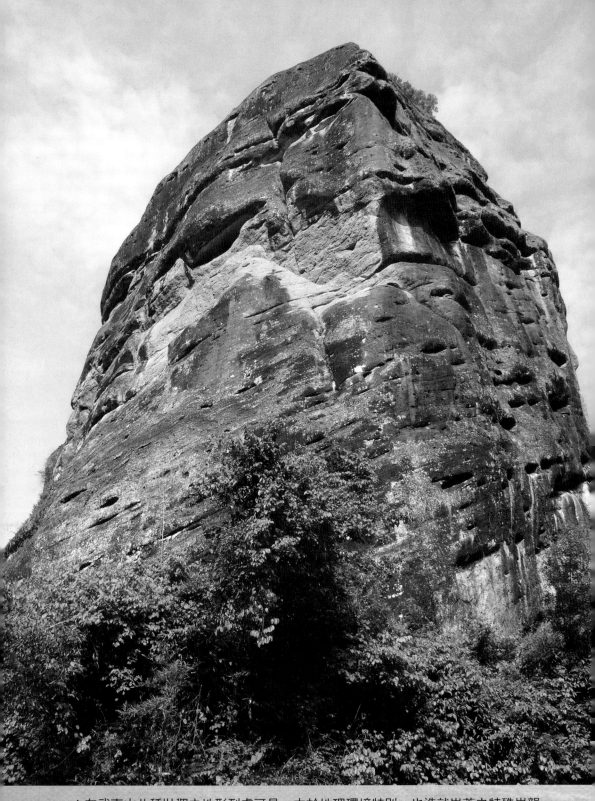

▲在武夷山此種壯觀之地形到處可見，由於地理環境特別，也造就岩茶之特殊岩韻

龍洞的由來

根據玄奘大師《大唐西域記》記載，在此山有一條龍，這一條龍很高興佛陀選擇在此地取得正覺，因此祈請佛陀可以在此證悟成佛，豈料佛陀一結跏趺坐，大地一陣晃動好像整座山都快倒了一樣，在此的天神即現身跟佛陀說：「太子，你不能在此證悟成佛，功德太大，這座山承受不住，真正可以取證成佛的地方，在距離這裡西南約十四、十五公里處，那裡有個位於菩提樹的金剛座，過去諸佛都在那裡取證成佛，你應該去那裡才對。」

於是，佛陀即刻前往，但是見到龍非常難過，於是慈悲的佛陀就跟龍說：「你不要難過傷心，我會在這個山洞留下佛影，給你作為紀念。」世尊便在石室的山壁上留下佛影，人稱「留影窟」、「龍洞」。

玄奘大師說，一開始不論是誰進洞穴都能見到佛影，但後來就越來越少人能見到了，在玄奘大師時代也偶爾聽說有人能見到佛影，但那也是佛入滅後一千年的事。而在泰國也有發生過，相傳一個老奶奶很想看佛陀，於是佛陀就來到老奶奶夢中，但老奶奶說希望能真正見到佛陀，於是佛陀就叫她去房子後面的山洞裡，隔天老奶奶走去那一個山洞，果然看到佛陀的影子在那裡。

依唐玄奘大師著《大唐西域記》記載：「如來勤求六歲，未成正覺，後捨苦行，示受乳糜，行自東北，遊目此山，有懷幽寂，欲證正覺。自東北岡登以至頂，地既震動，山又傾搖。山神惶懼，告菩薩曰：『此山者，非成正覺之福地也。若止於此，入金剛定，地當震陷，山亦傾覆。』菩薩下自西南，山半崖中，背巖面澗，有大石室，菩薩即之，跏趺坐焉，地又震動，山復傾搖。時淨居天空中唱曰：『此非如來成正覺處。自此西南十四五里，去苦行處不遠，有畢缽羅樹，下有金剛座，去來諸佛咸於此座而成正覺，願當就彼。』菩薩方起，室中龍曰：『斯室清勝，可以證聖，唯願慈悲，勿有遺棄。』菩薩既知非取證所，為遂龍意，留影而去。」

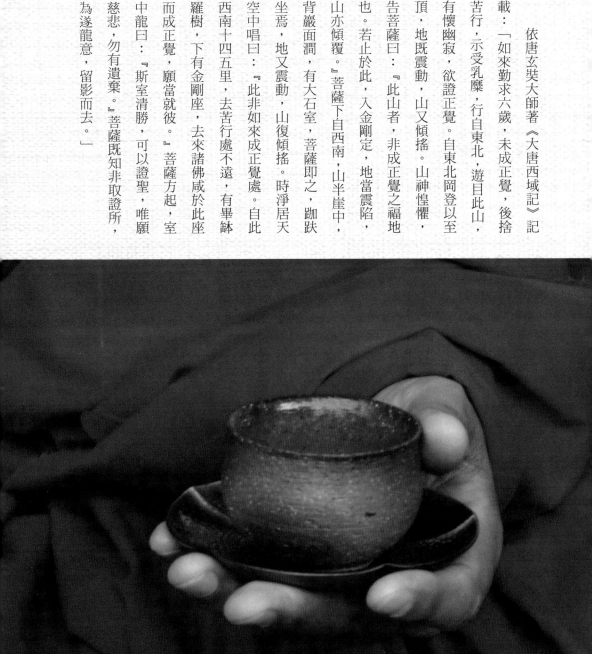

正念行茶供佛茶席

五大心鑰

1. 試著覺察當下身心最大動作。
2. 不帶任何批判進行自我覺察。
3. 不試圖改變觀察現象。
4. 帶著身體感進行綿密微細的覺察。
5. 誠實而不覆藏，不扭曲地面對覺察的內容。

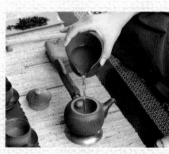

① 備茶：把適量茶菁置入茶則中，放置茶席右方。

② 溫壺：把熱水置入壺中，保持壺身溫度。

③ 溫杯：把熱水從壺中分到杯中，讓杯子保持溫度。

4 置茶：將茶菁置入壺中。

5 注水：屏息注水。

6 出湯：屏息出湯。

7 分杯：七分滿。

8 奉茶：雙眼與茶客交接，並微笑以示尊重。

9 供養：念七支供養文。

茶品　白茶（白牡丹）

茶器　陸寶企業汝窯系列～蝶舞

茶席　景德鎮布凡布藝

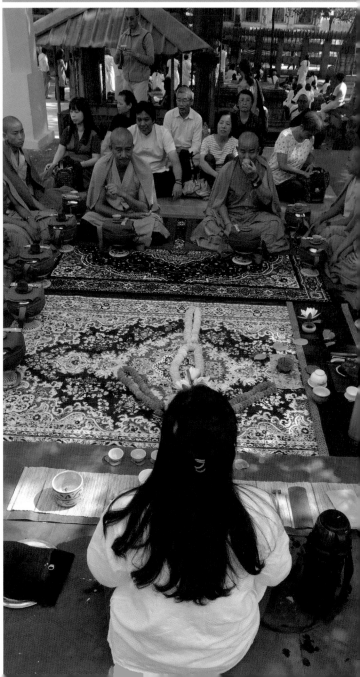

正覺塔供佛茶席可以說是在印度這幾場茶席中資源
最豐富的。一接近正覺塔就已經有小販在販售白色、粉
紅色蓮花，而玫瑰花及印度小菊花可以選擇當茶席小
品。茶席當天的天氣也格外清爽，陽光透過菩提葉照射
在茶席上，讓整個茶席增添了幾分殊勝。

如同之前提及，戶外茶席不比室內茶席來得雅緻，
但可能因為是聖地之故，茶席的妝點似乎「簡單」就足
夠了，過多的擺設反而複雜。茶席過程中不時有菩提葉
掉落，也讓茶席時常有不同的「突發變化」。佛法講：
「緣起緣滅」，人與人相遇、事與事的碰撞都是一種緣
起，但如實接受緣起且歡喜接受緣滅，供佛茶席深刻了
解到這一點，茶席過程中，任何一種因緣變化都該歡喜
接受，如同一片菩提葉掉落茶席中，意外成了茶席中的
一角，但有何不可？

這一次在正覺塔的茶主角是「白茶」。這一款白茶
也是北京的朋友特別挑選後寄到台灣與我分享的。第一
次品到白茶就被它那一份含蓄的茶湯之美給吸引，也因

▼菩提葉掉落茶席中，意外成了茶席中的一角。

為如此開始了我探尋白茶之美的旅程。如同在茶席中跟小師父們解釋白茶的特性，它的製程工序屬茶類中較簡單的一種，茶湯顏色看似淡薄，但滋味卻非常有厚度。如同一個有修為的修行人，「品」了才知道深度。

這一場茶席有了不丹度母寺的小喇嘛參與，整個茶席更顯生氣，茶席中時有互動，透過上師的翻譯，大家對茶也更加了解。

小喇嘛：「為什麼叫白茶？因為是白色的嗎？」

我：「在中華文化的茶分類中，把茶分為六大類，白茶、綠茶、黃茶、青茶、紅茶、黑茶。你可以說是以顏色來分，但白茶不能說是白色，而是它的茶湯顏色比較淡，所以叫白茶。不過有些老白茶的顏色也不淺，所以白茶只是一種說詞。就像我們是黃種人，但皮膚真的黃嗎？也不盡然。有人也是曬得黑黑的，也有黃種人皮膚非常白，但我們卻都叫黃種人，這只是分類上的問題。而每一種茶有它獨特茶湯滋味，白茶是微醱酵的茶，所以茶湯滋味也很特別，你等等喝喝看，跟不丹茶有什麼不一樣？」

這一次的茶席較特別，除了供佛也是一場婚禮茶席，因為本立師兄跟著上師已有十多接受上師 堪祖仁波切祝福。在此要特別介紹周本立師兄，本立師兄及茹雯師姐在此年了，飽讀經典，任何的經典故事他都瞭若指掌，也會把上師在教導的入行論一一記錄下來，由於他對佛法的護持，所以找到了美嬌娘 茹雯師姐。

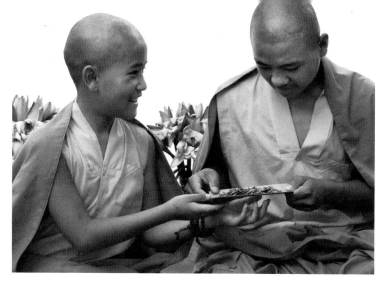

▲小喇嘛們（寂天及佛護）賞茶。

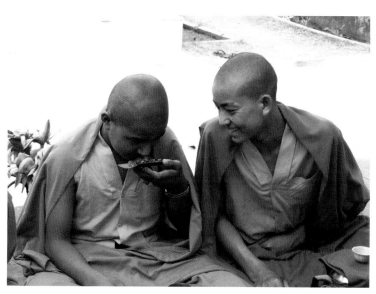

▲小喇嘛們（龍樹及靜命）賞茶。

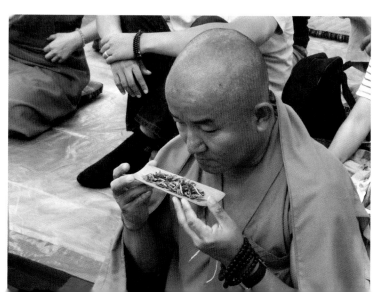

▲格西也細細的聞茶菁香。

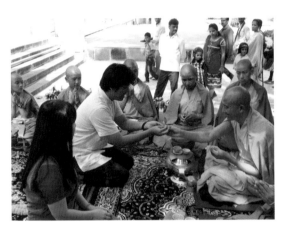

▲上師贈送菩提葉給本立師兄。

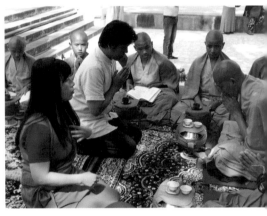

▲本立師兄及茹雯師姐殊勝的佛教
　婚禮，接受上師祝福。

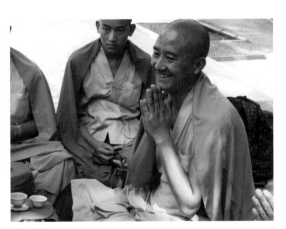

▲看到上師的笑容，應該是弟子最開心的，願
　上師久長住世。

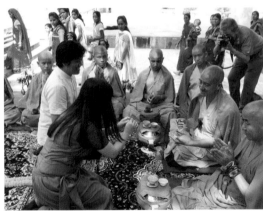

▲上師贈送菩提葉給本立師兄夫妻。

堪祖仁波切 開示

「打坐及念經時的地方很重要，一般會在安靜的地方進行，但是偶而也需要在吵鬧的地方，像在這裡（正覺塔）。鳥叫聲及說話聲都很大，所以我們在此念經及打坐較容易被干擾，會覺得不順，但在家就很順，為什麼？因為家裡安靜。

這就像學開車，一開始在沒鋪柏油的道路上行駛很不順，但在柏油道路上你就會覺得很順。」菩提伽耶，每年很多人會在此地辦法會，會用喇叭講話非常大聲，也許心沒辦法安靜，但還是要盡力，當回到家很安靜時，就會很快進入狀況。打坐要如何觀想？

修習打坐禪定的時候，我們必須要非常專注於「所緣境」，心不可以散亂跑掉。比如說當你專注於觀想度母時，那你的「所緣境」就必須一直保持是度母，而且度母的樣貌、姿勢、形態、大小都不可以改變，這樣才是真正的一心專注。

學禪定的時候如果你觀想的是度母，結果卻跑出阿彌陀佛、觀世音菩薩……等其他佛菩薩本尊，這樣好或不好？其實，這並不是好現象，這代表你的心已經跑掉了，這是散亂，沒有專注在「所緣境」上的意思，所以你還是必須回過頭來把心專注於原本所觀想的度母上面。

所以打從一開始，我們就必須選定所要觀想的本尊，不論是哪一尊佛菩薩都可以，

但是一旦選定後就不可以再改變，要一直持續到在這個本尊上獲得禪定為止，才可以換下一個。

從前，西藏的種敦巴尊者問阿底峽尊者，為什麼在西藏很少聽到有人修行成就，而印度卻常聽到有人得到成就？阿底峽尊者回答：「西藏人喜歡修很多個本尊，修了一百個本尊，最後連一個也見不到；印度人則專注於勤修一個本尊，最後不止見到了本尊，還能見到其他一百個本尊。」

就好像一個學生，如果他在學英文的時候，想著數學；學數學的時候，在想著英文，那這個學生一定永遠也學不好。我們學習英文的時候，就要專注在英文上面，學數學的時候，就要專注在數學上。學禪定也是一樣，當你選定一個主題，比如說觀修無常，就必須專注於無常上面，如果這個時候內心突然生起了慈悲，也不是正確的，因為這不是你現在所修習的主題。

修習禪定會為我們帶來內心的祥和與寧靜，以及培養專注力，學習禪定的人心會越來越細，為什麼說學佛法一定要學禪定？因為佛法很多地方講得很細，而我們的心很粗，所以不容易理解，一定要透過學習禪定，才能讓自己的心變更細，才能了解細的佛法。比如說，佛陀說無常，一般的無常也許大部份的人都知道，人死掉、花枯萎⋯⋯等，但是細品的無常就不容易理解了。

細品無常是剎那剎那都在改變，但是一般人不會察覺，一般人會覺得，這一秒跟下

一秒一樣，有什麼改變？這是因為一般人的觀念是「常」，而不是「無常」，但是有學禪定的人很容易就能覺察到佛陀所講的無常，細品的無常。這是因為有學禪定的人，他的心比一般人細的緣故，所以佛陀所說的法，還有比無常更加深細的，例如般若空性等，這些法一定是要透過修習禪定才能了悟的。（感謝周本立師兄整理）

▲修習禪定會為我們帶來內心的祥和與寧靜，以及培養專注力。

▲天未亮的恆河～

恆河小故事

現今，在恆河旁仍有許多印度教的大修行者。印度教相信骨灰丟恆河不會下地獄，在尼泊爾及不丹也有許多人會千里迢迢的把親人的骨灰灑到恆河裡，可見這一條恆河對於印度教及佛教都具深遠的意義。

▲恆河永遠承載著人們的希望，但恆河永遠是恆河，屹立不搖～

▲太陽初上，在恆河旁奔跑的馬匹。

恆河朝聖之旅

在往鹿野苑之前，我們一行人先來到恆河。相傳恆河源頭是帕吉勒提河和阿勒格嫩達河，發源自印度北阿坎德邦的根戈德里等冰川，在印度教有一個這樣的故事。

以前有一個國王在位時，他問了一位有神通的侍者：「我的父母往生後在哪裡？」由於侍者是一位婆羅門教信徒，不敢說謊但也不敢說實話，一直低著頭。國王問了好幾次，這一位侍者都不敢回答。

最後國王說：「是不是在地獄？」侍者點點頭。於是他問侍者：「我應該要怎麼做才能讓我的父母脫離地獄？」

侍者說：「現在人民缺水，你要引一條河到這裡解決缺水問題。」

於是國王就開始把喜馬拉雅山的河水引進恆河的工程，歷經了二十三代的子孫努力才完成這項工程，也就是現今有名的恆河。相傳有神通的人去觀看，所有造就此恆河的人及其親屬都離開了地獄，可見功德之大。在恆河梳洗或飲用恆河的水就有可以去除障礙之說，雖在佛教經典上並無記載，但還是有許多的佛教徒都會到恆河來朝聖，是因為有幾個故事都是跟恆河有關的。

1. 當年佛陀講經說法時提到恆河多次。佛陀常比喻「這個功德多大？就像恆河旁沙子一樣多的那麼大。」

2. 在西元十一世紀左右，帝洛巴在恆河邊將恆河大手印傳授給他的弟子那洛巴的地方。

3. 相傳月稱菩薩當年撰寫普賢論時，因為心中升起了傲慢心，月稱菩薩覺得自己的這一本普賢論不殊勝了，於是把這一本普賢論丟在恆河裡。但後世的人卻對月稱菩薩如此讚嘆「月稱菩薩，你應該把菩薩論留下來。因為我們現在喝恆河的水都長智慧了，如果可以親眼看到您造的論，那我們的智慧一定會更高。」

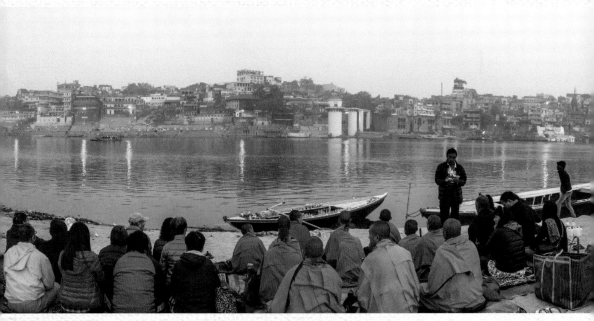

▲恆河（感謝陳羅水攝影師提供）

茶品　慢·茶品～輕淨（仁愛山區高山輕焙烏龍）

茶器　陸寶企業汝窯系列～蝶舞

茶席　景德鎮布凡布藝

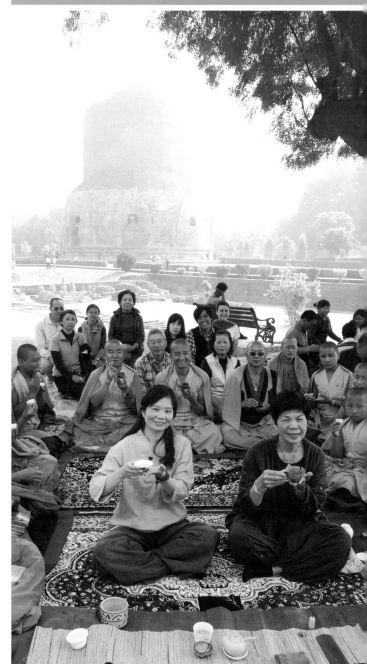

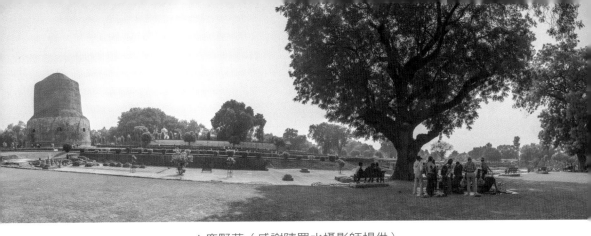

▲鹿野苑（感謝陳羅水攝影師提供）

鹿野苑在佛陀到訪之前是一個小國家，當時印度的許多地方都是小國家自行管理。而現今的鹿野苑很特別，在這裏是規定不能打獵的。因為鹿野苑是佛陀初轉法輪的地方、佛教的僧伽也在此成立，佛陀在菩提伽耶菩提樹下覺悟成佛後49天，便來到位於印度北方邦瓦拉納西以北約10公里處的鹿野苑，為原來跟隨的五位侍者講演四聖諦，這五位追隨者因此有所證悟，而隨即出家為五比丘僧。

在印度，鹿野苑是一個代表「好的開始」的地方，相傳只要從鹿野苑「開始」，所做之事會一切順利圓滿。所以許多印度教修行者的修行路也從此開始，生意人也會以這一個地方開始他們的第一筆生意。當上師講述著這一段時，我開玩笑的說：「上師，我們的供佛茶席，應該也要從這裡開始才對。」

上師回答：「一切都是好因緣，從苦修林開始也非常殊勝。你不是印度人沒關係，對你來說，任何一個地方開始都是好的開始。」

由於一大早天未亮我

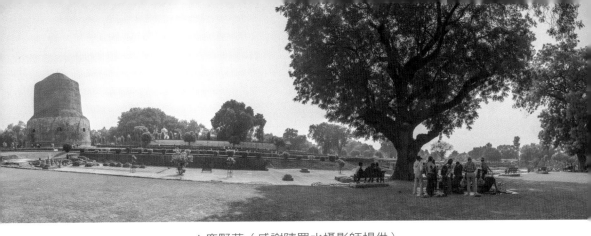

▲五滴緩緩的茶湯，猶如當年佛陀初轉法輪的五大弟子，因緣聚會，殊勝呈現。

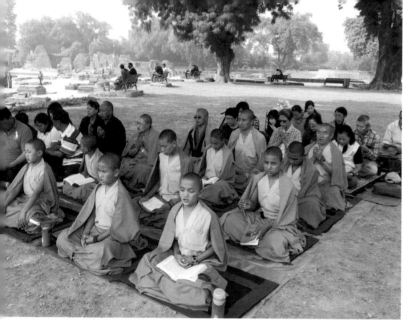

們一行人去到了恆河，因此到達鹿野苑已接近中午時分。大夥兒除了張羅午餐之外，我也趕緊尋找可以佈茶席供佛的地方。可能是平日的關係，鹿野苑並沒有太多遊客，大家很快就找到適合的場地。

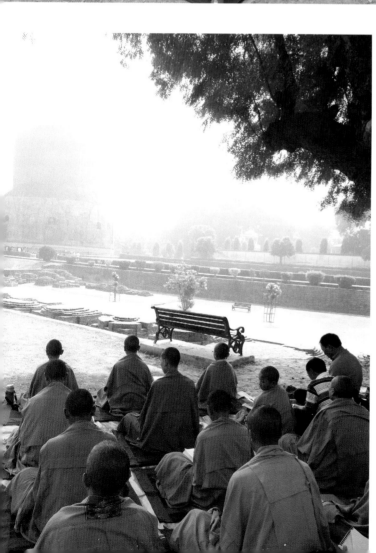

◀ 我們在一片平坦的草地開始了前行，為稍後的茶席準備。

戶外茶席最難解決的大概就是突發狀況及熱水問題。一大早從菩提伽耶出發到鹿野苑，實在是不可能把水提前裝到保溫瓶，一來增加重量、二來水溫也不夠，於是在午膳的餐廳要了一瓶熱水，雖然餐廳收了10盧比，但價錢不貴，而且也解決了熱水問題，實在是再好不過。下午修完度母法，就開始了供佛茶席，一想到來到佛陀初轉法輪的地方，心中感動不已。

此次鹿野苑供佛茶席選的茶是「輕淨」，這是一款輕焙高山烏龍，茶質清新，茶湯層次感分明。為什麼選擇這一品茶呢？那就要談到這一品茶的製茶師，呂飛豹叔叔了。他的茶園及製茶場地在霧社，製茶時從不跟人講話，記得上次台茶小時代訪問「慢‧茶空間」時，我為了讓茶品的資訊傳達正確，等了他將近十天。因為他做茶時，只專心做茶，其餘一概不理，還好這一位叔叔有一位賢內助瑤環師姑可以幫他打理一切。這一品茶取名「輕淨」，而會當作這一場的茶品，其實是跟鹿野苑有關聯性的。相傳佛陀悟道之後來到了鹿野苑，但先前在苦修林與他一起苦修的一些人早已到鹿野苑繼續苦修，他們聽到佛陀要來，心中都打算絕對不去聽佛陀說法，而且還要奚落他一番。沒想到佛陀一來開始講法之後，這五位比丘皆得阿羅漢。這讓我想到，學習佛法需要有一顆（輕）安自在有清（淨）之心，不雜染才能明明白白地把佛陀教誨謹記在心，所以學佛就像這一杯茶湯，茶質清新（心），但卻層次分明。

不過戶外茶席有時礙於諸多條件，茶湯的表現並不能與室內條件相比，例如水，就

是一個相當大的挑戰。以往幾次我們大都出發前就把水裝在保溫瓶裡，但由於鹿野苑距離菩提伽耶的不丹寺有一大段距離，因此我們到達目的地之後才再想辦法。不過此次卻有一番特別經驗，餐廳給的水竟然是加了鹽巴的熱水。雖然有文獻曾提及，最早的庵茶又稱茶粥，鹽、蔥、薑均可放入茶中煮。但對於我而言，品到加了鹽巴的茶倒是第一次，這無非也是一次特別的經驗。

入行論：所有一切諸善法　一念瞋心能摧毀

白話釋義：不管你之前做過多少好事，只要心中一有瞋心生氣，那以前所做的善事就都煙消雲散了。

這個鹽巴水，讓我想起了我的媽媽。我的媽媽是一個脾氣非常好的慈母，從小到大鮮少看到她發脾氣。以前媽媽曾對我這麼說過：「你呀～就是脾氣不好，不順你的脾氣就來。」我還記得那時我放大聲音跟媽媽說：「那有？我脾氣好得很。」一副臉紅脖子粗的模樣」但自從學佛之後遇到好師父及法親，自己的脾氣好像有漸漸收斂了不少。記得上入行論時，仁波切曾提及：「生氣會把福報消滅，在五毒（貪、瞋、痴、慢、疑）中，瞋心是最可怕及嚴重的，因為發脾氣不但傷了別人也傷了自己，有時會因為瞋心一起就會做出無法挽回的事情，所以每次在新的一年到來前都要發『不生氣』的願。」

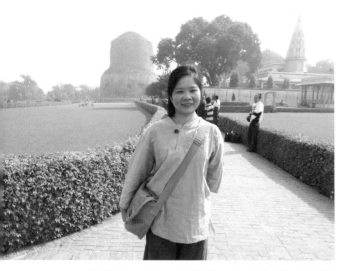

▲這是第一次來到鹿野苑，也是佛陀初轉法輪的所在地。

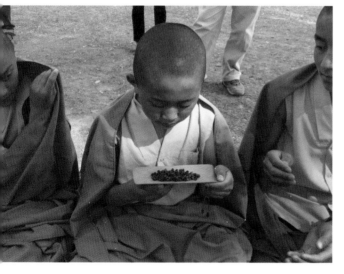

▲小喇嘛賞茶。

這一次的鹽巴水事件，當我跟又心媽媽喝到第一泡茶時，我們倆面面相覷的說：

「好像鹹鹹的！」，但最後一笑置之，如果是以前的我可能會跑去跟餐廳理論，非得換一壺新的水回來不可。

供佛茶席的意義原來在於心的供養，外在環境實在也不是隨時可以控制的，不過與會的每一個人都心生歡喜，尤其來到殊勝之地，我想當下的茶已不是茶了，而是那一份歡喜心。

我曾問過上師一個問題：「為什麼不丹是一個被國際評比作最快樂的國家？」

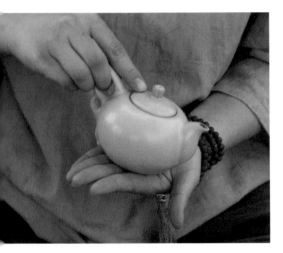

▲舞茶～茶與器需要被呵護，我的心也與之融為一體起舞，一起舞茶。

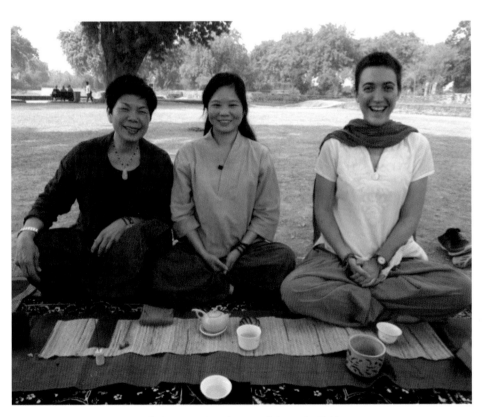

▲來自英國的朋友，跟我們一起品茶。

上師當時笑笑說：「可能是因為行銷的關係吧！不然就是不丹的老人跟台灣的老人有一個很大不同的地方。」

我問：「哪裡不同？」

上師說：「因為不丹的老人沒事也會在樹下聊天喝茶，但一接近傍晚，大家都會趕緊各自回家誦經、上晚課。台灣的老人則是一接近傍晚，大家都會趕緊去接孫子回家。」

我當時忍不住大笑：「那這個跟不丹是最快樂的國家有何關係？」

上師說：「因為不丹是佛教國家，大家都有虔誠的信仰，所以心很穩定，欲望很少，所以時常會覺得很開心，我想也許是這樣吧！」

上師這一席話也讓我想到一個故事，獅子吼菩薩問佛陀：「少欲與知足有何差別？」佛陀曰：「少欲者，不求不取。知足者，得少不悔恨。」

果然是知足常樂！

這次供佛茶席也遇到一些不丹人，而且都住在印度的不丹寺，經上師解釋才知道，每年不丹的 Tarayana 基金會（註：https://www.facebook.com/TarayanaFoundation/?ref=ts&fref=ts）都會出機票、食宿，讓居住在不丹鄉下的老人家到印度朝聖，而到了不丹寺廟，寺廟的常住師父也照顧著這些來朝聖的不丹人，就像家人一樣。

茶席結束後，在鹿野苑看到了來戶外教學的小朋友，每一個都穿戴得整整齊齊、乾乾淨淨，心裏感觸真的很深。來印度幾天了，眼裡看到最多的就是出家人及乞丐，這一

▲遇見來印度朝聖的不丹人。

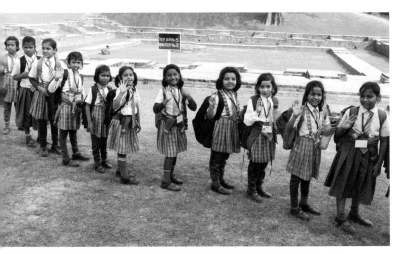

▲戶外教學的印度小朋友。

種差別就像天堂及地獄般。至今印度的種姓制度仍深深的影響著整個社會結構，只要是乞丐，一輩子就翻不了身。在鹿野苑看到的這一群小朋友，每一個人都是帶著笑容，很開心地跟我們打招呼，而鹿野苑外的小朋友卻必須乞討才有辦法生活下去，真是天差地別。

正念行茶禮儀 I：觀茶（賞茶）

行茶初始，總是會讓茶客以眼觀察及欣賞茶菁、以鼻聞茶菁香味。當然觀茶有其禮儀，要記得對茶菁是「動眼不動手，聞香吸氣不吐氣」。

正念行茶中，賞茶及觀茶更是，開啟當下對茶的感恩與尊重。

1. 觀茶．觀察：

2. 觀茶菁，觀察心：

　心在那裡，茶在那裡，世間就在那裡！

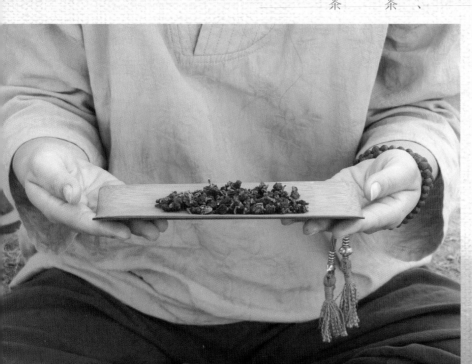

第五站
佛陀證悟後說《般若經》處：
靈鷲山

茶品　福鼎白茶（白毫銀針）

茶器　陸寶企業汝窯系列～蝶舞

茶席　景德鎮布凡布藝

鹿野苑結束之後來到了靈鷲山，這裡是佛陀為八大菩薩講授大般若經等多部經典的地方，內容多為智慧及慈悲，於是在出發前，上師特別交代我們會在靈鷲山念誦心經。

一到靈鷲山山下，我就看到纜車，原以為可以搭纜車到山上，對於不太運動的我無非是好事一樁，沒想到上師建議徒步上山，除了可以看沿途風景，還可以禮拜佛陀弟子阿難尊者及大弟子舍利弗的禪修石窟。聽到這個，作為弟子的我自然起步而行，由於路程不近，我們付了30盧比，請當地印度人幫忙提茶具與行李箱上山，不過看著他們走得搖搖擺擺，放著茶具的行李箱也一晃一晃，我的心也跟著搖搖晃晃，深怕茶具會有所「意外」，跟著我一起供茶的又

心媽媽趕緊比手畫腳的跟印度人示意要小心輕放，不過或許是因為文化的不一樣，他們只管完成任務，至於行李箱是否裝著易碎物品，好像不是那麼重要。老實說，我跟又心媽媽一路上都惦記著我們的茶具，現在回想起來，平常練習的正念觀呼吸及行禪似乎都被心遺忘了，當時的我只在乎茶具的安危。

▲印度人幫忙把行李提上山，而我的心卻跟著
　行李搖晃～

入行論：應當堅持如是心　令不動搖如須彌

白話釋義：心應不亂，

　因為一切的發生都是正常的～

行李箱事件讓我想起，上師上入行論時所講的一個故事，有一年，上師帶著善款到印度支付印度僧眾宿舍及不丹度母寺工程款，飛機在空中遇到亂流，當時的狀況據上師描述，似乎在非常危險的邊緣，在第一次飛機上下顛簸時，他的念頭是「糟糕，如果飛機真的墜毀，而在我這一個出家眾身上發現巨款，我不是壞了佛教的名聲嗎？人家一定會懷疑為何一個出家眾身上有如此巨款？我真是做了一個非常不好的示範。」而在飛機第二次大顛簸時，他才憶起要持誦度母咒。上師分享說「如果在最緊急的狀況或境界一來時，你的念頭在哪裡？」上師上課時常常會以自己的例子當教材，也常表示自己雖然是轉世仁波切，但是過去已經過去，這一世不能以

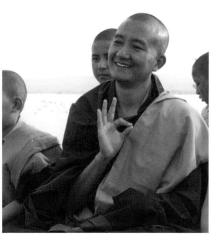

▲我的上師常告誡弟子，不要執著於過去世的種種，今世應當精進修行。

過去世為傲，應該要感恩過去世精進的修行，才有這一世能繼續為人身繼續弘揚佛法，所以這一世還要更精進修行。

因為行李箱事件，也檢視出我的心如此易受外境的影響，外境一現前，正念就都放假去，不見了。當然，茶具是安然無恙的到達佛陀講法的平台上，並沒有任何破損。

入行論：如是恒應自觀心　若具煩惱勤無義

白話釋義：隨時要觀照自己的心，煩惱是我們的敵人，

　　　　　起煩惱是無意義的。

一到佛陀當年講法之處，我們便念誦了心經，這時講法平台上並沒有太多人，照例選好位置後，就開始佈供佛茶席。但隨著朝聖人潮越來越多，管理講法平台的印度人示意我們必須要趕快結束，好讓其他朝聖信徒可以輪流禮拜，這時上師告訴我：「我們今天供茶一杯即可。」雖然時間有限，上師仍開示了心經裡的空性部分，上師說：「心經是智慧，論述般若波羅蜜空性的部分，什麼是空？沒有的意思，沒有我們看到的這個樣子，沒有我們聽到的這個樣子，沒有我們想的這個樣子。平常我們容易起煩惱是因為我們相信我們的眼睛，我們覺得我看到的是他人很過分、很壞，所以會起煩惱。佛陀為什麼說空呢？是告訴我們，沒有你聽到的這麼壞，也沒有你想得這麼過分。如果能了解這

▲靈鷲山一隅，堪祖仁波切帶領大眾念誦心經。

個，就不會對這個人誤會，也就不會起煩惱，因此，要隨時觀照自己的心，煩惱是我們的敵人，起煩惱是無意義的。」

雖然時間有限，但我們仍然從容不迫地佈置茶席、壺、杯、茶葉，供佛杯仍莊嚴就定位。這時我的心如如不動，每一個行茶動作不見馬虎，時間限制並沒有變成我的煩惱，大眾持誦七支供養，行茶中時間彷彿停止一般，每一個行茶都在當下，雖然僅此供佛一杯，但一切卻如此圓滿。供茶結束，收拾好茶具和整理好茶席後，抬頭一看，就發現講法平台上已有數不清的人，大家正排隊準備禮拜佛陀，當然也看到了從拉達克徒步至印度朝聖的藏人。拿起行李箱，離開講法平台，我的心與剛剛上山時迥然不同；上山時我

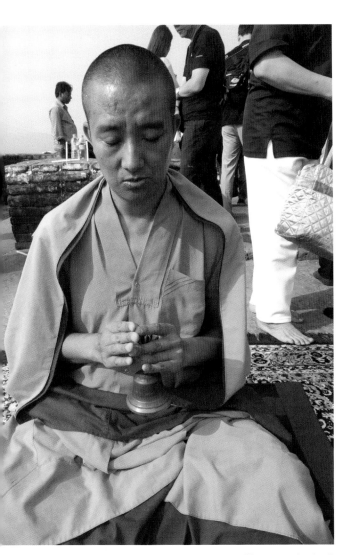

▲上師 堪祖仁波切在有限的時間內還是帶領大眾們完成
供養，上師一心不亂的定力，弟子們應該要多學習！

有「煩惱」，因我心繫在茶具上，但佛法讓我覺知覺察增強，心念一轉；其實很多煩惱多是自找，如果能時時保持正念，刻刻都處於自在，如同行茶時一般，一切悠悠然然。

入行論提及「**如是恒應自觀心 若具煩惱勤無義**」，我想在「慢‧茶之旅」中，這一句偈非常受用，因為永遠都不知道會有什麼狀況會發生，但只要保持觀照，不生起煩惱，即生菩提。

關於茶的選用，這次選的是白茶。這一款茶是白茶中的白毫銀針，是一品很特別的

茶，採收時只採芽尖部分，所以85度的熱水是最適當。會選擇這一款白毫銀針，是因為

我常告訴學生，茶種太多樣式，記住大原則，只要是芽尖茶大多採低溫泡，因為牙尖脆

弱，高溫易泡出澀味，但隨著習茶時間增加，就不能以這種常態法則去詮釋一泡茶，要

有實驗精神，每一種茶都需要去找出它適合的溫度及茶器。牙尖的脆弱如同我們的心，

常常會不經意捉取而感覺受傷，因此佛陀才會用心經講授空性，以白毫銀針的茶屬性來

來提醒自己要有勇猛的金剛心，而非脆弱的凡夫心。

由於白茶製程中只有日光萎凋、微醱酵及乾燥，萎凋的日光不能太強，太強的日光

會破壞茶菁，如此簡單工法就是要保留茶葉中最好的元素。相傳只要覺得不舒服來杯白

茶，會讓你恢復元氣。在台灣，甚少人喝白茶，不過白茶卻是我最愛的茶類之一。喝碗

白茶，不貪茶香，不貪茶韻，只想感受那後味在內裡的運作，使自己如此平靜。

茶想

清清幽幽

茶色含蓄不彰顯

茶香清雅於風中

茶湯淡雅如沙彌

茶韻留齒香，內裏豐厚卻淡淡平靜，後味如修行之高僧，宛如禪坐大師，深不可測～

這就是白茶。

▲茶韻留齒香 內裏豐厚卻淡淡平靜，後味如修行之高僧，宛如禪坐大師，
　深不可測～

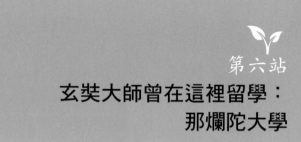

第六站

玄奘大師曾在這裡留學：
那爛陀大學

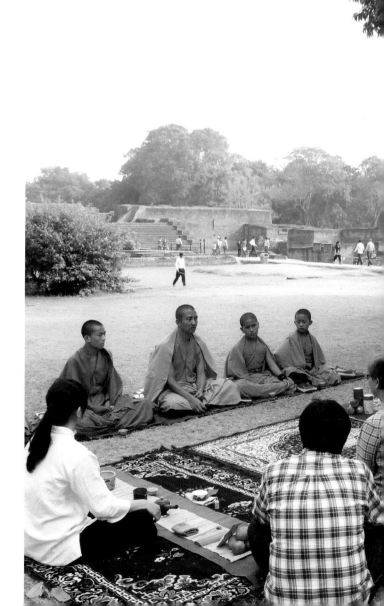

靈鷲山供茶結束後，一行人便浩浩蕩蕩的前往那爛陀大學。這地方本是由五百商人為了供奉給佛陀說法的場所，而共同出資買下的一座園林。在佛陀涅槃後，又有東、南、西、北、中五印度國王，共同出資興建那爛陀寺。

而在公元5世紀時，印度笈多王朝的鳩摩羅笈多王為護持佛法，在那爛陀創建了一所佛教大學。為什麼要在此創立傳承佛法的大學，除了這裡有許多佛陀當年說法的地方外，也是舍利弗的故鄉，也是他與目犍連尊者涅槃的地方，而且兩人是同一天涅槃。

相傳只要舍利弗在的地方，佛教就非常興盛！如果沒有那爛陀大學，佛法可能也滅了，所以那爛陀大學在佛法的傳承佔了很大的功勞。

那爛陀大學 (Nalanda University) 的建立比歐洲的波隆那大學、巴黎大學還早，梵語「那爛陀」三字意謂「施無畏」或「無畏施」，那爛陀大學是世界歷史上最古老的大學，也是玄奘大師來到印度留學之處。

一進入那爛陀大學，看著紅色的磚瓦，內心備受感動，摸著充滿著歷史記憶的紅磚，宛如走入時光隧道。這裡在全盛時期曾經有超過好幾萬名僧眾學生，但隨著時代的變化，那爛陀大學逐漸演變成觀光客或佛教徒朝聖之地，而在2014年9月才恢復招生，期待那爛陀大學能恢復當年的全盛時期，再造佛法弘法的搖籃之地。

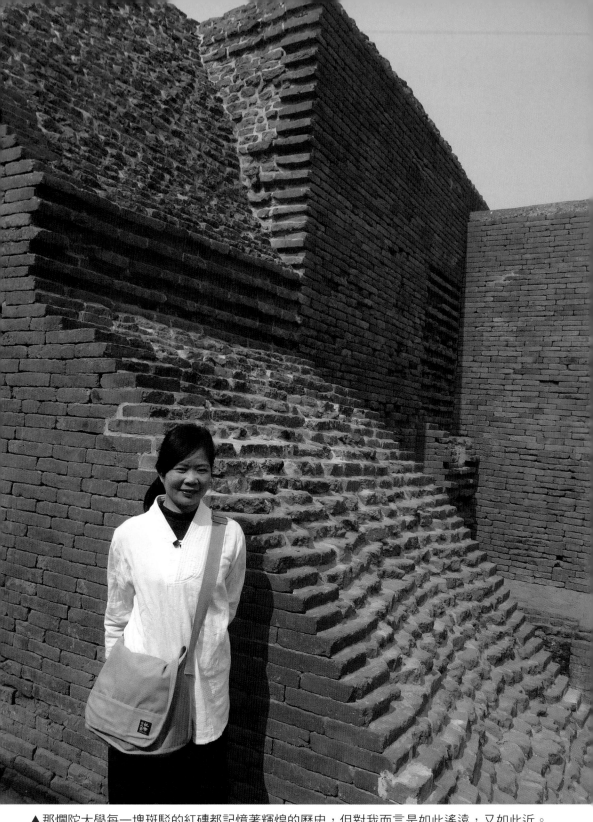

▲那爛陀大學每一塊斑駁的紅磚都記憶著輝煌的歷史，但對我而言是如此遙遠，又如此近。

大家沿著紅磚遺跡前進，途中遇見印度的中學生戶外教學，當一行人就定位時，他們非常好奇我們在做什麼，窺探了我們許久。有的學生索性就站在旁邊觀看我們，依照慣例，我擺起茶席，但因為草地的地面非常不平坦有點挑戰性，而這一次所攜帶的壺又是一支側把壺「漫香」，調整了許久卻總是站不穩，又心媽媽見狀趕緊給了我一個杯托，這個杯托讓側把壺站得穩穩的，戶外茶席總是會遇到許多無法預先設想的不同的狀況。

▲巧遇印度的中學生戶外教學。

入行論：願於正念及正知
勵力常時勤護守

在擺置側把壺時，心裡很擔心這麼美的壺會因為場地而無法展現，由於側把壺在製作時會多一道平衡工序，整支壺的重心都已經捉好了，如果在不平坦的桌面或地面勢必會失去平衡。這讓我想到學佛法必須要有正知及正念才能平衡。一場戶外供佛的茶席擺置，考驗著茶人。僅僅一個側把壺，就擾亂了我的茶人。

▲側把壺的平衡，猶如反觀自己的心，
　需時時以正知正念調整。

▲手中一杯茶供佛，也禮敬玄奘大師。

心，猶如平時生活中的枝節擾亂了心一般，唯有對佛法的正知培養及隨時正念的保持才是心藥。側把壺猶如「正知」，臨時杯托猶如「正念」，正知正念在學佛路上，缺一不可。

那爛陀大學對我而言有著傳承的意味，當年佛陀在此說法，爾後在這裡也孕育出優秀的大成就者，其中玄奘大師於西元 627 年開始他的東渡求法之路，因為玄奘大師，現在才會有諸多經典翻譯成漢文，讓我們得以研讀佛陀所講法的經典。

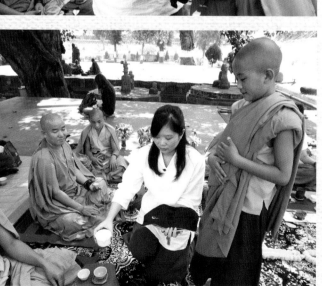

正念行茶禮儀 II：奉茶

奉茶：主要採用江曉航居士～觀世音菩薩聖像百幀（二）所繪畫之「月天菩薩」的手勢。左手勾著托盤至胸間腳步放慢，優雅行走，屈膝奉茶，以此姿勢奉茶甚莊嚴。

▲左手勾著托盤至胸間腳步放慢，優雅行走。

▲屈膝奉茶。

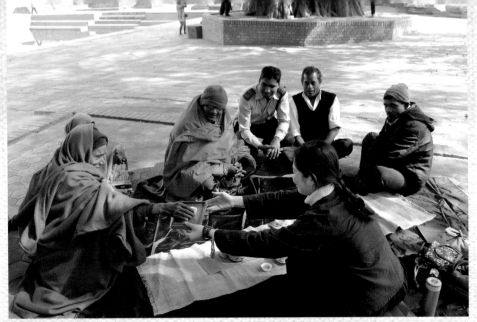

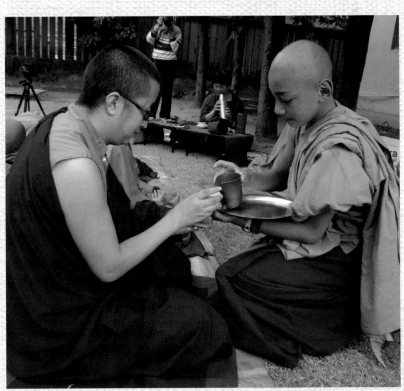

▲若以雙手奉上，可以以托盤承杯或是雙手奉茶均可。重點在於奉茶時須與茶客四目交接以示尊重。

◀屈膝奉茶。

獻給我摯愛的母親

提到目犍連尊者，不禁讓我想到了我的媽媽，她已經往生三年多了。在媽媽的最後一刻，我跟媽媽說：「佛陀的十大弟子目犍連都會受因果業報，而受外道殺害而死亡。我們每一個人一定要經歷死亡，但死亡不是真的死亡，只是世間的肉體結束這一段旅程。你要心中念著佛號『阿彌陀佛』，隨著菩薩到西方極樂世界繼續修行。你到西方極樂世界好好修行，所以你不要罣礙。我們今生的母女緣即將結束，再來就是要靠你自己在極樂世界好好修行。」也許我用了最平凡簡單的話跟媽媽說，媽媽也能聽得懂及接受，所以媽媽走得很安詳。我常想：「還好我學佛，所以在爸爸媽媽臨終前，我總是可以不慌不亂，這真是我的福報。」

茶品　慢・茶品～尋蜜（蜜香紅水烏龍）

茶器　陸寶企業汝窯系列～蝶舞

茶席　景德鎮布凡布藝

這一次印度的朝聖之旅及供佛茶席，都掛單在印度的不丹寺。不丹寺建於西元 1986 年，土地是由印度政府所捐贈，在印度的外國寺廟土地也大多都是印度政府提供。不丹寺的住持及常住師父都是由不丹政府管理，在不丹的寺廟大多為政府所有，政府每年也會撥經費給每一座寺院以維持基本開銷，但其實並不是非常夠用，不丹寺院眾多，有些私人寺廟還必須自己想辦法處理寺廟內的所有開銷。不丹是母系社會，家裡是女主人掌權，所以大多會把男生送去出家，女生送去出家的比較少。上師說，在不丹有兩個地方非常重要，廚房跟佛堂，因為吃飯要靠女生管的廚房，往生要靠出家的兒子幫忙處理後事。

不丹寺除了例行法會的主殿之外，還有非常完善的宿舍，不丹的皇室貴族到菩提迦耶朝聖時總是會掛單在此，我們這次還遇見了第五世皇后的媽媽也來印度朝聖，在寺廟的花園中還有一處是國王摘種玫瑰之處。不過可能是臨近冬天的緣故，玫瑰花還不到盛放

▼不丹寺廟主殿

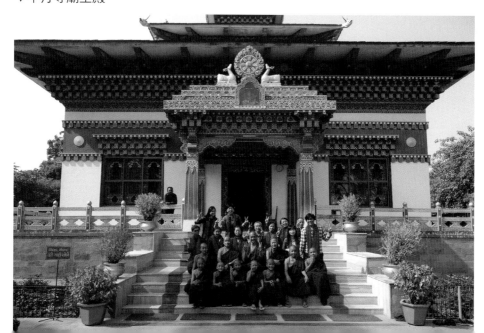

▲不丹國王的親手栽種的花園。

的時候。不僅是皇室貴族經常在此掛單，每年由第四世國王的皇后所創辦的

「TARAYANA Foundation」，提供不丹農村的居民到印度朝聖，也都掛單在此。等到

了印度還會派三個人照顧這些老人家們，這個活動主要是想讓這些農村子民看看不同的

地方。我請教上師是如何挑選出來這些朝聖的人？上師告訴我說：「主要是以年紀最大

者優先，每一年都會輪不同的村莊，讓不同的人來到印度朝聖。」不丹寺目前是菩提伽

耶最安全、最乾淨，也最便宜的住宿，雙人房一夜 500 盧比，欲前往的朋友一定要在兩

三個月之前訂房，才比較保險。

在不丹寺不論是資源、時間及空間都非常的自在，可以隨意的運用，小喇嘛也會隨時幫忙，最後我們選擇在主殿後的草皮上擺供佛茶席。

在印度的前六場，茶席都是席地而設，在第七場的不丹寺，我們用了小喇嘛的書桌，這些書桌還是前一天我跟又心媽媽到另一個村莊買來的。熱騰騰的書桌，小喇嘛還沒用上，就先在茶席派上用場了。在整理茶席時，小喇嘛拿來了不丹手工地毯，我想這是在印度的供佛茶席中最「高檔」的配置了！

在這一次的茶席中，供佛是主要目的，但為了祝福本立及茹雯師兄新婚，所以使用了蜜香紅水烏龍，還準備了「交杯茶」，祝福他們甜甜蜜蜜。

記得第一場苦修林供佛茶席也是以蜜香紅水烏龍開始，因有苦修搭配了較喜悅的蜜香紅水烏龍。在今天這麼喜悅的日子，自然更要甜蜜，最後也以這一品甜蜜蜜的茶品結束印度之旅，劃下甜美好滋味。

上師開示：

「本立要聽太太茹雯的話，茹雯要聽父母親的話，兩個人要互相扶持及相愛、孝順父母，家庭才會和樂。今天我們在這如此殊勝的地方受到祝福，送你們佛陀法像，祝福你們得到佛的加持～」

上師這一席短短的祝福，讓我聯想到茶道的基本精神：一心、尊重、感恩、歡喜心

不是也與夫妻關係很像嗎？

▲真正的茶道如同夫妻關係：一心、尊重、感恩、歡喜心。

▲杯墊巧思。

甜蜜蜜的蜜香紅水烏龍。▶

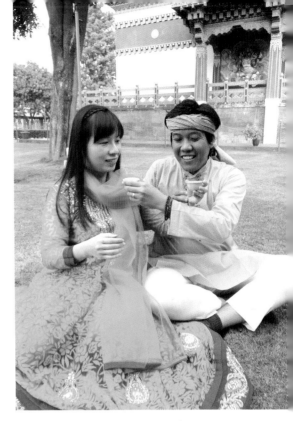

▲本立師兄及茹雯師姐交杯茶。

▲祝福本立師兄及茹雯師姐永結同心。

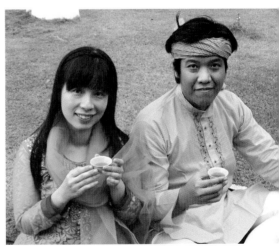

▲找到同修不容易，在修行路上互相扶持。

入行論：若唯由我之過失 於此怨敵不安忍

福德之因恒現前 但由我自為障礙

白話釋義：別人對我們不好是我們修福德的機會，如果不趁這個機會修

忍辱，是自己障礙自己。

在印度的七站「慢‧茶之旅」結束後，我帶著滿滿感恩的心回到台灣。有人說，到過印度的人會有兩種反應：一種是從此愛上印度，一定會再回去巡禮；一種則是從此討厭印度，不會再回去受罪。而我屬於前者。在踏上印度那一刻，雖然風土民情的不同，讓我的內心有一些撞擊。街道的混亂，滿街的乞丐隨時都在跟你伸手乞討，與塵土飛揚的道路，但到印度後，我也才真實看到原來的那一個自己，真正了解自己。我到印度的第五天就開始忍受不了乞丐的乞討行為了，並在心裡出現厭煩的情緒。當我們拿出盧比時，一堆乞丐就會蜂擁而至，我忍不住開始批判他們如此不文明的行為，在生氣的當下，我才發現自己並不是自己想像中如此慈悲。我想學正念的好處是：「我對自己的批判並沒有太久，我看著自己，接受自己，再很勇敢地跟上師坦白我的困擾。」上師很慈悲的告訴我：「蘇菲（Sophie）你這樣是正常的，你很慈悲，因為你已經看到了自己的不慈悲。」好深的一句話，至今我還悟不出來，但後來上師說了一個修忍辱的故事：「修行好不好不是看懂多少，而是要看正知正念有多少。」

以前在不丹，有一個甲師父在繞塔地方的桌子放了一個牌子，上面寫著：「我在修忍辱。」這時有一位乙師父第一次看到就問：「師父你在做什麼？」

甲師父說：「我在修忍辱。」

乙師父又問第二次：「師父你在做什麼？」

甲師父說：「不是說了我在修忍辱嗎！（繼續閉目……）」

乙師父又問第三次：「師父你在做什麼？」

甲師父大聲且生氣的說：「不是說了我在修忍辱嗎！」，而且站起準備要打乙師父。

這時乙師父趕緊坐下說：「太好了，換我可以修忍辱了。」

這時甲師父才恍然大悟自己是在被考驗，而且失去修忍辱累積福德的機會。

這時我想想，別人對我們不好是我們修福德的機會，要趁這個機會修忍辱，不讓自己障礙自己，而這一趟印度行果然覺察自己障礙自己不少。

到了印度一趟，讓我再次認識自己，回來之後，還鼓勵朋友一定要去趟印度，因為印度是可以讓你真正認識自己的地方。

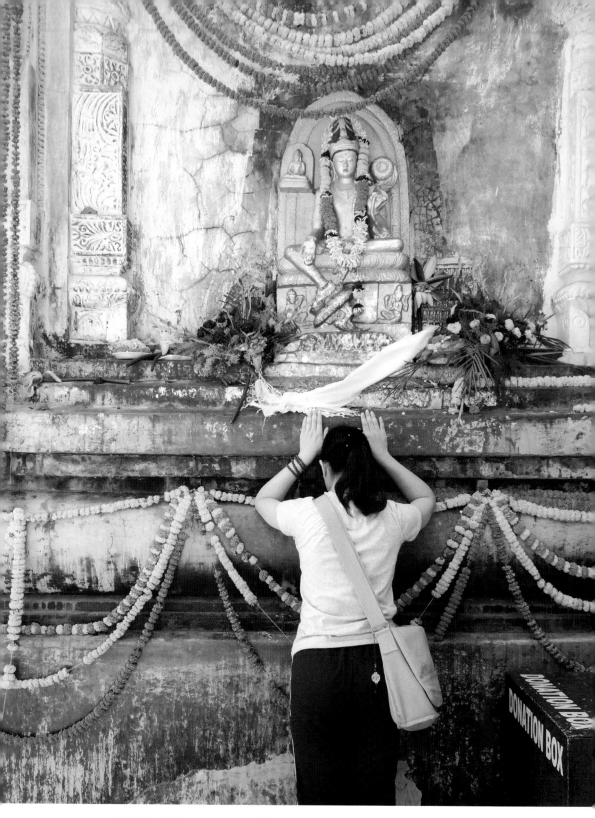

▲在印度時，每天在度母面前懺悔，大家幾乎都完成了1080拜的大禮拜。

當發願供佛茶席一百零八場時，我想我已經在往自己的內心走了，我的習茶夫子俞瑞玲曾提及，茶人最終還是要走向自己的行茶之路，走出自己的行茶修為。在印度的七場供佛茶席有上師帶著，我跟隨上師的腳步，一步一步地踏上佛陀當年弘法之路，也踏上我的修行之路，如此艱難又如此感動，而越艱難離自己的心就越近。在這七場的供佛茶席中，我彷彿都能感受到諸佛菩薩及龍天護法共襄盛舉，原來我的心與佛菩薩如此貼近。

▲我與佛菩薩同在，原來我的心與佛菩薩如此貼近。

很多人會問我，為什麼你要行一百零八場供佛茶席？如果我說「沒有原因」，會有人相信嗎？但真的是沒有原因，因為我內心就是想做這一件事。你錢怎麼來？說實在的，錢並不是我考量的問題，問題在於是否真的要完成這一件事。記得去年在計劃到印度朝聖，我馬上就報名了，對於我這一個沒有穩定收入的人而言，這是一個非常大膽的決定，但我從不擔心這一個問題。在決定出發到印度時，我突然接到台灣陸寶企業的台灣茶會策劃及廈門茶博會的人文茶會展演，於是我供佛茶席的盤纏就有了，而且是剛剛好，一切就是這麼殊勝。對我而言，供佛茶席的計畫自然會訂好，但一切還要靠因緣和合，對佛菩薩要有信心，這是我走到現在的心得。

當然有時也會有徬徨無措的時候，但身邊的善知識們總是給我力量，所以修行路上並不孤單。我時常想起入行論的一個偈頌「**無間晝夜如逝水 年命消竭不暫留 空乞延年何可得 人生安得長不朽**」。意思是不管白天還是晚上，生命會不斷流逝，我們也在慢慢變老，但可以變年輕嗎？不行，所以怎麼會不死亡呢？因為生命有限，時間有限，所以把握因緣成就 108 場供佛茶席及精進修行是我今生的志業。

但講到因緣，不得不談到我的爸爸。因為我的工作較彈性，所以可以陪伴爸爸走他人生中最後一段路。記得 2014 年 6-9 月，是爸爸最不穩定的時候，那時的我一直沒辦法答應陸寶企業在廈門的展演，因為當時的我幾乎天天在醫院陪伴著爸爸。說實在的，那場展演是我踏入茶界來最重要的一場演出，而當時的狀況，我自己也不知道印度行是

否能去得了。一切都在不確定狀態，當時的我在心中跟菩薩說：「一切由佛菩薩安排。」

有此一說，人在往生前可以聽到最細微的聲音，包括親人的內心話，我想爸爸大概也聽了我在掙扎去廈門與否，所以他自己做了一個離開的決定。

記得那一天早上我還在跟爸爸聊天，弟弟中午還來跟爸爸一起吃過中餐，一切都是再正常也不過。因為前一天晚上爸爸痛得無法睡覺，所以我幾乎沒闔眼睡著，於是就想趁中午躺一下休息，只記得我只躺了一會兒，等我睜開眼睛看向爸爸時，他已經沒有呼吸了，我趕緊請護士叫醫生！醫生來了之後確認爸爸已經走了，我馬上在爸爸耳邊告訴他要一直唸佛號，我們要回家了。從爸爸往生到後事圓滿，爸爸自己選擇了離開的時間及日子，而讓我可以如期到廈門參加茶博會也來得及到印度供佛茶席，我想這是爸爸最後送我的禮物，因為他知道這是我想做的事，如果他不離開，在不放心的狀況下，我是不會出發的，所以這一百零八場茶席也會帶著爸爸的祝福繼續走下去。

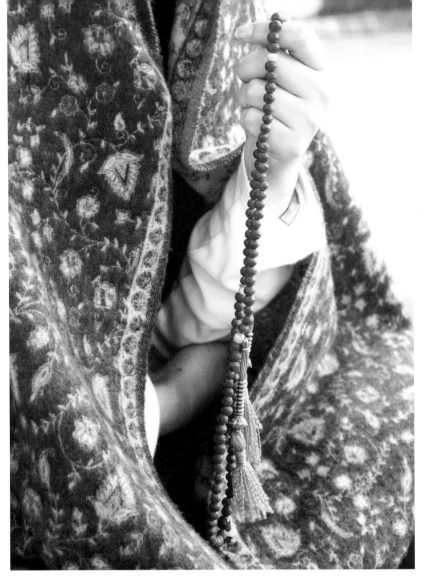

▲一心勤精進，是我繼續孝順的方法。

▲永遠莫忘初衷。

114

供茶

正念行茶小禮儀 III：供茶

七支供養文，以一顆虔誠的心將手中這一杯茶供養給佛菩薩～

▲在尼泊爾上空看著美麗聖母峰雄壯的姿態，猶如我以茶供佛的心，繼續往前走，堅定不移～

第八站

世界最古老的佛廟：
尼泊爾 四眼天神廟

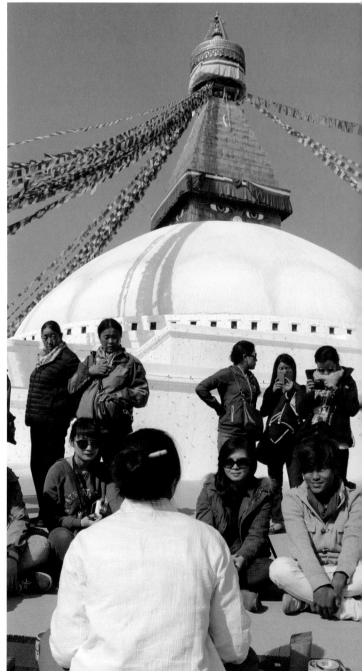

茶品　慢・茶～尋蜜（蜜香紅水烏龍）

茶席　景德鎮布凡布藝

接下來的三站，我來到了尼泊爾的加德滿都的四眼寺、頂果欽哲仁坡切的雪謙寺及佛陀出生地：藍毗尼園。但很不幸地，在 2015 年 4 月 25 日中午，尼泊爾發生了芮氏 7.9

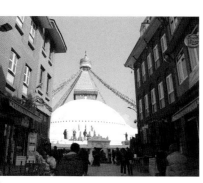

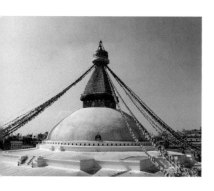

▲四眼天神廟，這雙眼睛似乎看透生死。

尼泊爾與印度的感覺頗為相似，尤其是凹凸不平的泥地及塵土飛揚的道路，不過尼

起廟，我倒覺得像是一座佛塔。相傳佛陀曾在此講經說法，並收了 1500 名弟子。

爾的數字「1（ek）」，象徵整體的和諧，但造型似乎與我想像中的寺廟不太一樣，比

眼睛好像在凝視著我們」，其實那雙似乎能看透生死的眼睛，中間像問號的鼻子是尼泊

爸爸接近四眼天神廟時，畫面中出現了塔頂神秘的雙眼，爸爸講了這麼一句話：「那個

電影《小活佛》曾到充滿神秘的加德滿都『博達塔』取景，當片中的小男孩傑西跟

也會走下去，直到 108 場圓滿。

是想讓大家看看尼泊爾的美，並記住那一份美，繼續勇敢地往前走，而「慢‧茶之旅」

覺到生命的無常，所以在著手寫尼泊爾這三場供佛茶席時，對我而言是一大挑戰。但還

的強震，許多千年古績及聖地都遭到破壞，我在整理尼泊爾供佛茶席照片時，更深深感

泊爾的塵土飛揚比印度來得嚴重，必須戴上口罩才有辦法在街上行走。不過這裡的乞丐沒有印度來得多就是。尼泊爾人民很單純、很熱情，做事也很認真，不管在街上或是計程車上總會跟你以英文聊上幾句，很訝異連計程車司機都能用英文溝通。在加德滿都的街道上計程車來回穿梭，清一色都是小車，事後才發現加德滿都的小徑之多，車太大還進不了，而小車在小路上鑽來鑽去的功夫也十分了得，我骨頭都震得快散了，司機卻似乎沒任何感覺。

在加德滿都供佛茶席明顯比在印度輕鬆許多，因為不用走太多路，也不用像到靈鷲山一樣必須爬山。來到尼泊爾，手一招，計程車就來到面前載你到目的地，我們只花了七十盧比，就從掛單的地方到了四眼天神廟。

一到四眼天神廟就可以看到來來往往的遊客，由於位處繁華地段，人潮及交通特別擁擠，街道兩旁商家的商品更是讓人目不暇給，頓時差一點就忘了來此地的目的，開始東張西望地逛起商店，直到猛然一回神才把心思捉回來，今天是來禮敬四眼天神廟諸佛。這讓我想起，在人生的道路上，我們常常忘了來走這一趟的使命，匆匆來世間走一回，又匆匆的回去，如果可以憶起自己的使命，也許會增加生命的深度及寬度。

雖然展演及供佛茶席的次數連自己都數不清有多少次了，到四眼天神廟供佛茶席也已經算是第八場，但老實說，我在選擇場地時，心中的那一份害怕還是沒消失過。從小，我就害怕站在前面被人看見，總是害怕自己的缺點被人發現，對自己的信心總是不足。

不過我掩飾得很好，外人根本看不出我內心那一份忐忑不安的心，但我想我是勇敢的，一直在突破自己的極限，雖然害怕，但還是勇敢的跨出去。

不過越是害怕，似乎越容易碰到，從大學至今，我的工作幾乎都是必須要站在講台上，但我只要一踏上講台，就開始天不怕地不怕，彷彿那小小的講台就是我的舞台。茶席展演也是一樣，一入茶席，信心就來了，所以我常會跟學生講我其實非常「膽小」，不過學生大都不信，我也只能一笑置之，畢竟只有自己才看得透自己。

當我跟攝影師爬上白色階梯後，我們終於找到一塊平坦的地方，剛剛的忐忑不安，從開始佈席之後就慢慢消失，因為一切已進入正念修為中。只專注於觀察自己的最大動作，外在來來往往的人我似乎已無感覺，頓時周圍的紛紛擾擾像消了音一樣，只聽得到自己的心跳聲。其實開始佈席就已經開始供佛了，佛菩薩並不需要我們有形的物質，他只需要我們一顆清淨

▼我覺得每一個人都要勇敢面對自己，不管優點或是缺點。

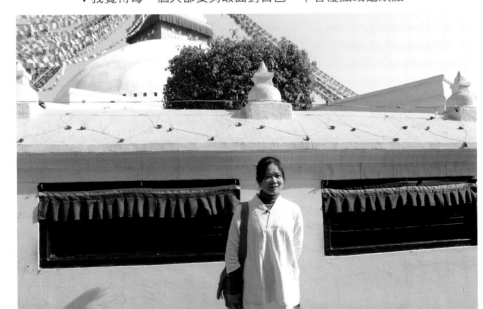

的心，我們帶著有形的物質來供佛，只是想表達我們更虔誠的心。入行論在第二品懺悔品提及，如果我們每天看到的美好事物、美好純淨的心皆能供養給佛菩薩，就能累積福德，由於偈頌過長，在此就不再重複提及，讀者如果有興趣可參閱入行論在第二品懺悔品。

▲一選定茶席位置，接下來就隨順因緣了～

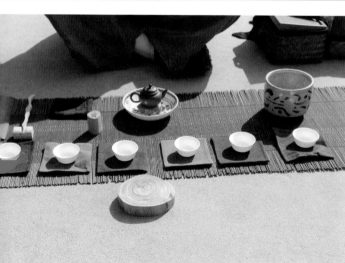

▲我與茶席合為一～

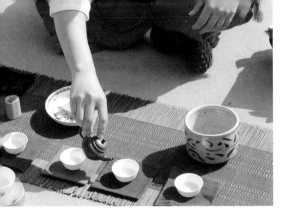

▲茶湯美，他鄉遇故知更美。

▲以一顆最虔誠的心供這一杯茶給佛菩薩。

▲品茶：聞茶香，品茶湯，探杯底。

尼泊爾的三場沒有上師帶領，我也不設定是否有人會一起品茶，茶席佈好後，才驚覺已經有一群人圍著拍照，其中還有眼熟的面孔，但經過一番英文交談之後，才知道這幾位女生是來自中國西安，她們問我們在做什麼？我回答她們，並表示這已是我第八場供佛茶席了，還邀請他們「如果時間不趕可以一起席地而坐來以茶供佛」。這四位中國友人馬上坐下來，我教他們如何以茶供佛。一般人不會記得冗長的七支供養，但不會也沒關係，只要以一顆最虔誠的心供這一杯茶給佛菩薩，並把這功德迴向給你最想迴向的人就好。我們就這樣一起以茶供佛及品茶。

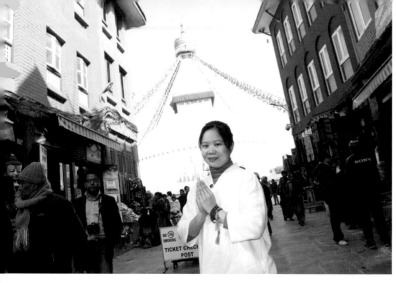

在「慢・茶之旅」中，永遠不知道會遇到什麼樣的狀況，我自己也沒預先設定什麼樣的人會入席一起供佛，不過這一站卻遇到與自己相同語言的朋友，心中真是備感親切。

▲每一次的曲終人散，代表下一個聚集即將要開始。

▶供茶。

▲生命中總會遇到不相識的人與你一起共同成就殊勝的茶湯。

（左一謝儉，左二謝紅，左三胡新，右一曹雷）

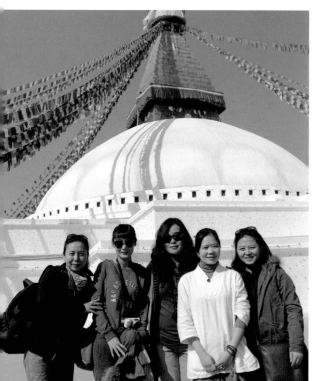

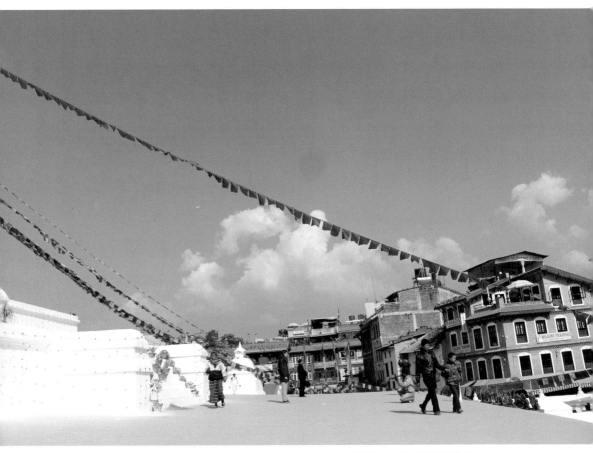

▲尼泊爾的天空依然美麗，但經過一場地震後，美麗是否依舊？

茶品　慢・茶品～尋蜜（蜜香紅水烏龍）

茶席　景德鎮布凡布藝

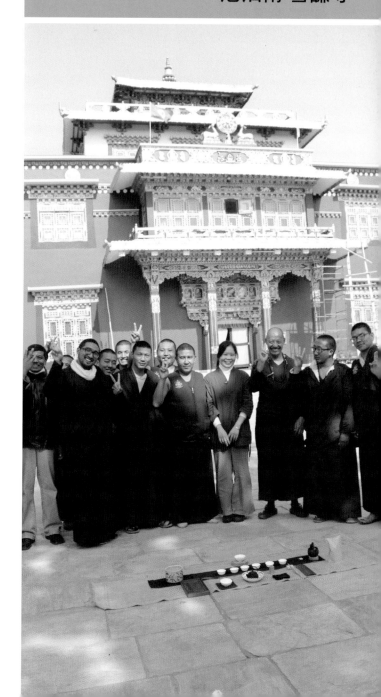

會來到雪謙寺，其實是因為非常特殊的因緣。原本行程是到蓮花生大士的修行地──

尼泊爾的楊列雪；但我們到達時卻被告知暫不開放，於是只好轉回去加德滿都市區。雪

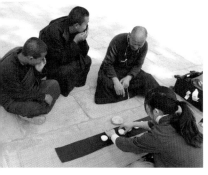

▲師父一開始不知道我
在做什麼，於是坐下
來靜靜地看著我動作。

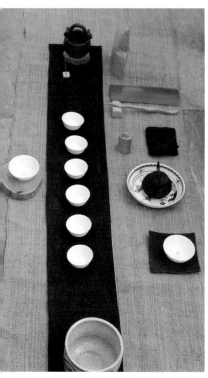

▲戶外簡單茶席。
對於師父們而言，也
許是第一次看到這樣
的茶席。

謙寺的供佛茶席原本是安排在 2016 年的行程當中，但因緣如此，於是就提早完成，雪謙寺就變成第九場的供佛茶席，也隨順來頂禮頂果欽哲仁波切。

到了雪謙寺，看到了正在整修的大殿，原本心想該不會又不開放吧？不過還好有一位師父過來跟我們打招呼，這一位師父是位藏人，我們語言不通，但他一直掛著笑臉引領我們進入大殿禮佛。出了大殿後，我在大殿前廣場把茶席佈了起來，這時之前引領我們進大殿的那一位藏人師父走了過來，也坐下來看我在做什麼？整個過程中，這時之前引領我們都沒講話，他靜靜的看著；我也默默的佈席。這時，師父們開始聚集過來，突然有一位師父問我：「What are you doing?」我回答：「Serving the tea for Buddha~（供茶給佛菩薩）」，他似乎聽懂了，於是翻譯給其他師父聽，頓時大家都知道我要以茶供佛了，所以我就以簡單的英文邀請他們一起坐下來喝茶。

但是所有師父就這樣一直站在我旁邊，這是我第一次被圍在中間泡茶，相當有趣的經驗。不過抬頭一看都是些年輕小師父，我的上師 堪祖仁波切曾經講過的一個笑話。

話說在不丹，很小就出家的小喇嘛很少有不偷跑的，偷跑的原因很多，有不適應寺院生活，或寺院的老師太凶等諸多原因，有一次，他們寺廟有一位小喇嘛又偷跑回家了，一回家看到媽媽在煮飯，於是跑到二樓躲進裝蘋果的木箱裡，寺院的師父到了家裡，跟媽媽說你兒子從寺院偷跑了，不知道有沒有回家？媽媽沒講話手指著二樓，於是師父們上樓後，知道他躲在蘋果箱裡，就把整個蘋果箱子抬走。一回到寺廟，就把蘋果箱放在大殿，那時大家以為是哪位功德主供養蘋果，沒想到師父說：「出來吧！」只見這一位小喇嘛乖乖地從蘋果箱子裡爬了出來，看到這狀況，其他小喇嘛都笑倒在地上，因為這位小喇嘛已經逃過很多次了。怎麼逃都逃不出師父的手掌心。目前上師在不丹度母寺的13位小喇嘛都沒偷跑過，上師知道小喇嘛總是會想家的，所以想偷跑是很自然的行為，因此會告訴他們如果想離開一定要提前講，不能隨便偷跑，因為度母寺位於山上，附近時常聽說有熊出沒，怕小喇嘛會被熊傷害。但上師的度母寺無論在教育或是環境上都非常好，所以小喇嘛反而是放假了也都不想回家。

還有另一個笑話是，其實小喇嘛跟一般的小朋友一樣，都是很愛玩的，有時也非常調皮。以前上師小時候在寺院時，有時午睡起來，會看到同寢室的小喇嘛會在他的床頭

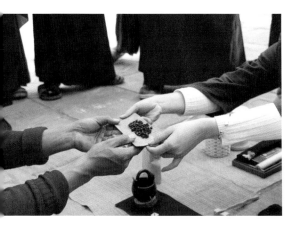

▲我這一雙會泡茶的手會繼續佛茶志業，供養佛、法、僧。

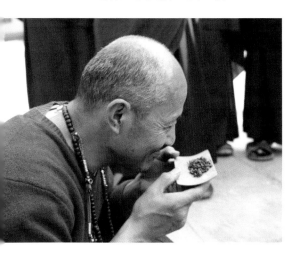

▲師父帶著笑容賞茶。

點蠟燭，還圍著他念往生咒，大家常常這樣玩來玩去。寺院的生活也許很苦，但這一些小喇嘛總是有辦法以他們有趣但不傷大雅的方式生活著。

當我看著這一些雪謙寺的小師父時，讓我忍不住想知道他們是怎麼度過他們的童年生活，但由於語言不通，我也無由語言問太多。

雖然語言不通，不過供佛茶席也不容馬虎，還是從賞茶開始，師父們應該都是第一次見到台灣茶，個個都非常的興奮。我以肢體語言教他們賞茶、品茶，至於供茶，我真的不用多講。當我把每一杯茶給他們時，他們會一起唱誦供養文，這種默契及習慣，想必是從出家就開始訓練的，只要有吃、有喝東西，第一時間總是會供養給佛菩薩，所以，我隨順跟著師父們供養，一切是如此殊勝及任運。

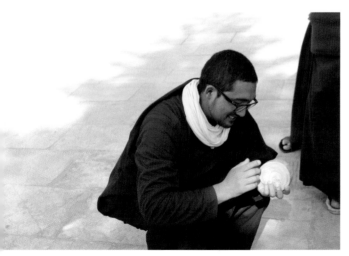

▲感謝雪謙寺的師父們陪我一起供佛茶席。

▲師父對我的木頭非常感興趣，看好久喔～

我們一樣喝三杯茶，結束之後我只講了一句國際語言「Thank you!」，師父們就知道已經結束了。一切都是如此自然，雖然大家語言不通，但也成就了這一個殊勝茶席。

我把茶送給了師父們，留給他們繼續品嚐，然後收拾好茶席，正要離開時，一位藏人老奶奶以手示意，也想喝茶，但礙於茶席已整理完畢，我只好趕緊看一下是否有多帶，果然，老奶奶真有福報，我的小茶箱裡還有一包蜜香紅水烏龍，趕緊拿出來送給她，也算結了個好緣。

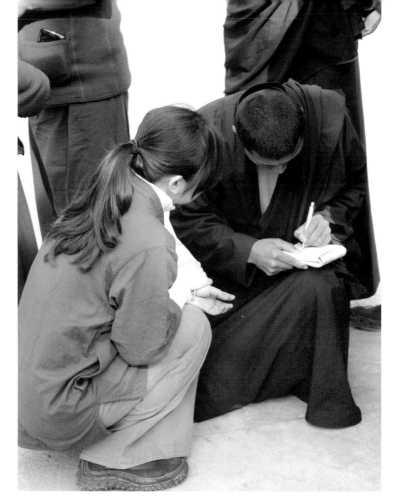

▲小師父好認真幫我簽名，真感動～

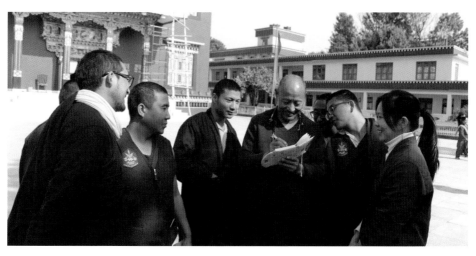

Right Behavior / 正 行 ▲我請師父們簽名，希望之後能安排時間來雪謙寺再續茶緣。

雪謙寺

一九八○年，頂果欽哲仁波切開始在加德滿都建造雪謙寺，工匠、石匠、雕刻師父、畫家、金匠和裁縫師等投入將近十年的時間，把雪謙寺打造成為西藏境外最壯麗的寺院之一。

在頂果欽哲仁波切的監督之下，人們投入最大的心血去打造寺院的每一個細節，大殿的牆壁上覆滿了描述西藏佛教歷史和四大教派重要上師的繪畫。寺院內安置了一百五十多尊佛像，而東方規模最大的西藏圖書館也座落於此。雪謙寺的現任住持第七世雪謙冉江仁波切，生於 1966，是頂果欽哲仁波切的孫子和心靈傳人。

目前有三百多名來自喜瑪拉雅山區的僧侶居住在雪謙寺，並在此學習。除了學習佛教哲學之外，他們也接受音樂、舞蹈和繪畫方面的教育。在雪謙寺附設的小學中，有七十名從五歲到十四歲的孩童，接受結合了傳統科目和現代課程的完整教育。他們居住在寺院之中，受到校長的關愛與照料。有一些在幼年時期即在寺院接受訓練的僧侶，如今已成為這群學童的老師，把他們學習的成果傳遞給更年輕的學子。

一旦他們從小學畢業，便開始繼續為期兩年的課程；這個課程以儀典藝術為重點，其中包括背誦儀軌、學習吹奏法會的樂器，以及誦經和宗教舞蹈的訓練。如果他們資格

符合，可以進入雪謙佛學院進修。那些沒有進入佛學院的學生，則繼續研習經典和禪修，並且參與寺院每日舉行的法會。許多博學多聞的上師都會來到雪謙寺傳法，並且給予灌頂。

以上所有資料來自雪謙寺網站

(http://www.shechen.org.tw/spiritual-monastery1.htm)

▼雪謙寺

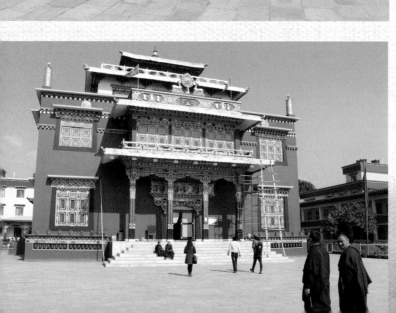

正念行茶禮儀 IV：品茶

聞茶香，品茶湯，聞杯底～

品茶

▼聞茶香。

▶品茶湯。

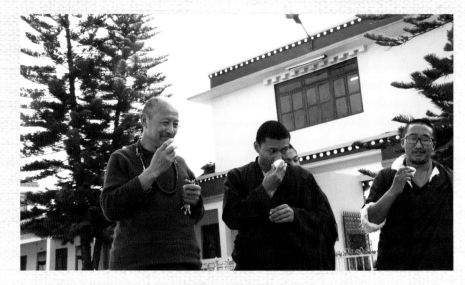

◀聞杯底。

佛陀出生地：尼泊爾 藍毗尼園

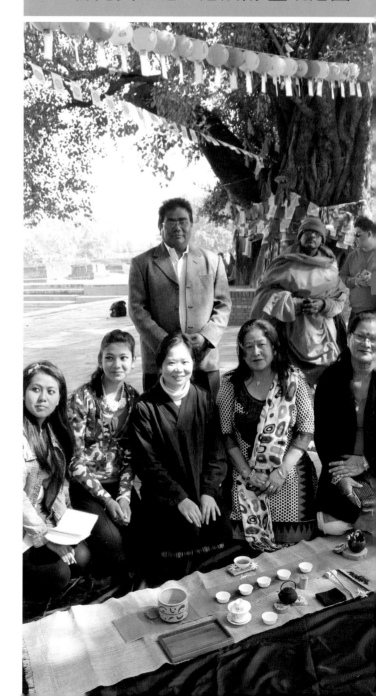

茶品　武夷岩茶 大紅袍

茶席　景德鎮布凡布藝

第十站來到尼泊爾 藍毗尼園，這裏是佛陀出生的地方。在西元前六二三年（北傳

佛教認為是西元前五六五年），摩耶夫人返回娘家途中經過藍毘尼園突然分娩，在一株

巨大的娑羅雙樹（亦稱無憂樹）下生下了小太子。太子在二十九歲時因感世事無常，所以離開了妻兒，為尋真理而踏上了出家苦修之路，一路從蘇嘉塔村、龍洞，直到金剛座菩提樹（畢波羅樹）下悟道成等正覺，這過程歷經了六年。悟道成佛後49天於鹿野苑初轉法輪，說法四十九年而在拘尸那迦涅槃。世界各地的佛教徒除了到印度的苦修林、悟道成正覺的正覺塔、與涅槃的拘尸那迦朝聖外，藍毗尼園是佛陀出生地，也是佛教徒心中必定朝聖的地方之一。由於此地是佛陀出生地，也為宗教遺跡考古中心，在一九九七年聯合國教科文組織將藍毗尼釋迦牟尼佛誕生地列入世界文化遺產名單。

藍毗尼園是個非常優美的地方，一路上洋溢著淡淡花香，我試圖尋找花香從何來，原來是小徑邊的一種不知名的樹上開的小花。我小心翼翼的捧起這一些掉落的花朵，想增添茶席上的芬芳。

一進入藍毗尼園佛陀誕生地就看到了一棵菩提

▼小徑上的小花意外成為茶席點綴嘉賓。

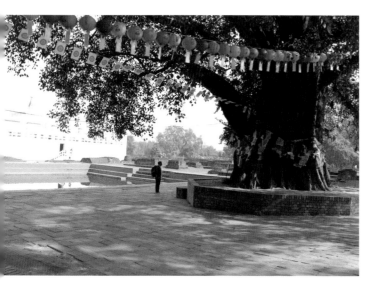

▲藍毗尼園裡的菩提樹。

▼藍毗尼園裡的菩提葉。

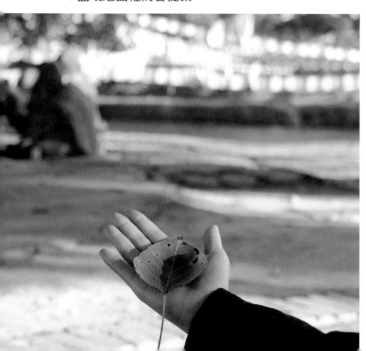

樹，仔細一看，這菩提葉跟印度正覺塔的菩提葉略有不同，而且掉落了滿地，與金剛座菩提樹相差甚遠。在印度時，大家都想撿一片從金剛座菩提樹掉下來的菩提葉，但不管兩個地方的菩提葉相不相同，我想悉發菩提心的意義是一樣的。也許因為不是朝聖季節，所以人煙稀少，反而讓我感受到一股特別的寧靜的氛圍，這一股寧靜與在四眼天神廟時有著截然不同的感受。

在這裡到處都可佈茶席，於是我在菩提樹旁開始了我的第十場供佛茶席。其實在我來到此地的第一天就已選定適合的地方，沒上師帶著，一切就靠自己，但不是每一場都可以如此從容，在尼泊爾的三場，就屬這一場感覺最為從容。

我們在茶席前一天，先在此念誦度母儀軌及打坐度過一天的時光。這讓我想到慢‧茶這個名字的由來。（請見第144頁）

▼印度金剛座菩提葉。

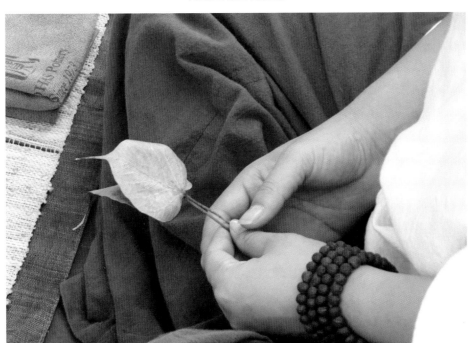

當年的無憂樹已不見，改由後人摘種的菩提樹代替了，我在菩提樹旁佈起茶席，這時打掃園區的朋友慢慢地坐下，我們語言雖然不通，但他們陪著我，就像在雪謙寺的時候，師父們陪著我一樣。我把在小徑上的小花擺上茶席，淡雅極致，茶席佈置完成，我示意請他喝茶然後開始我的動作。因為語言完全不通，所以賞茶時，我是一一拿著茶則請他們賞茶。在行茶過程中，一切靜默，不需要太多解釋，茶會說話，我一注水，茶香四溢，他們個個都露出可愛的表情，雖然尼泊爾也是產茶的大本營，但喝福建的武夷岩茶應該算是第一次吧！

當我把茶奉上時，我只說了一句 for Buddha~ 他們應該懂。看我閉目靜默，他們也模仿我，我想此時是不需要解釋或示意太多的，就讓一切自然發生就好，於是我們一起喝了三杯茶。這時因為有一些人也想加入喝茶，這些園區朋友竟然在喝完茶後急急忙忙幫我找水源洗杯子，讓我非常感動。我想他們真的有受到整場茶席氛圍的觸動，到最後甚至是整個園區的警察、清潔工都圍了過來。

▼因為語言不通的賞茶方式。

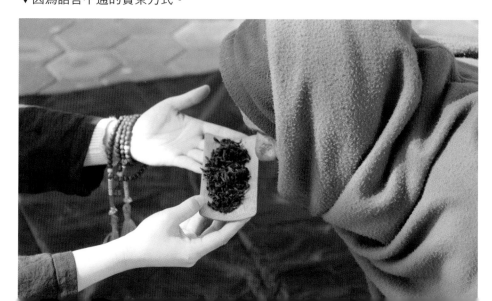

140

▲小白花，在往藍毗尼園路上，小心翼翼拾起～因為有你，讓茶席仿佛翩翩起舞～

◀大家竟然都知道這一句話，所以我們就在這樣語言不通的情況下，for Buddha…

你永遠不知道什麼人會來到你生命中，但一切緣份都可以變成善緣。記得我的習茶夫子俞瑞玲老師曾告訴過我，茶人的責任就是把茶泡好，跟什麼人喝茶都一樣，茶人的責任就是把手邊這一壺茶泡好然後恭敬奉上，這是我在夫子身上學到的。在與園區的師父及清潔工一席茶之後，從泰國過來的朋友席地而坐，開始與我一起以茶供佛。

最後是一家人來參與，以簡單的英文交談之後，我跟這一家人說每人三杯幸福茶，祝福家人一切平平安安，幸福美滿。

第一杯把幸福奉給佛菩薩；第二杯把幸福奉給自己；第三杯把幸福奉給親愛的家人，祝福家人一切平平安安，幸福美滿。

這次最後的一場茶席是一家人，是一個非常殊勝的象徵。當奉給家人幸福茶時，大家那一份專注感動的眼神，讓我倍感溫暖。近年天災人禍不斷，自己的平安就是最大的孝順，也是給家人最大的禮物。我常在想，茶人對於社會的回饋是什麼？我想除了泡好一壺茶外，就是傳達如何藉由一品茶安住一份心，以心入茶，以茶入心，大家安住心，大自然祥和，災難自然就會變少。但要做到不為情緒波動，安住那一份不安的心確實需要學習，所以茶人的素養及茶客穩定的心，才能成就一杯底蘊深厚的茶湯。

慢．茶之旅十場功德圓滿，願此功德迴向法界有情眾生～

▲我的習茶夫子俞瑞玲老師教導我，茶人的責任是把茶泡好，一切任運而行，摒除分別心。

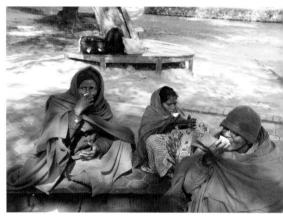

▲你永遠不知道什麼人會來到你生命中，但一切緣份都可以變成善緣。

▲佛菩薩真的需要我們有形的供養嗎？其實不需要，佛菩薩只需要我們以一顆無雜染的心修行，脫離輪迴。

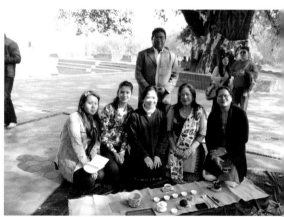

▲最後一場茶席由泰國一家人一起參與，而這意味著一切圓滿。

慢・茶的由來

其實當初會取名「慢・茶」是因為：原生家庭。從小我的動作就異常地快，吃飯快、說話快、思考快，但在這過於快速的節奏下，我也開始影響自己和周邊的朋友。因為吃飯快，我的消化系統不好；因為說話快，朋友跟我相處起來會有壓力，常常因為說錯話而得罪人；也因為動作快，讓我從來沒好好扮演好我女兒身的角色，還好臉孔長得還算秀氣，不然看我的動作，還以為會是男孩子；也因為思考快，我對周邊的人事物較沒耐心。

也因為如此，在接觸呂凱文教授所傳授的正念教育後，我才真正體會什麼叫慢的生活美學，也才真正的把正念美學融入茶道當中。想起十幾年前剛接觸茶道時，我只是想讓自己變得優雅有氣質罷了，但完全不懂茶道精神所在，所以一直徒勞無功，直到正念療育課程，我才知道自己真正的問題在哪裡。

有一天，當我正思索著如何取一個茶空間的名字時，一個「慢」字在我腦中閃過，於是我當下決定就取「慢・茶」，我期許自己在茶道路上除了能時時提醒「我慢心」不可不可，能尊敬所有茶前輩及提攜欣賞晚輩，做一個真正的茶道中人之外，也能夠真正享受到慢的美學。這一趟供佛茶席真的讓我慢了下來，不趕路、不著急，完全與當地

氣息融合。放慢只是為了我們能順利觀察，因注意力在哪裡，世間就在哪裡，對我而言，慢是最美的語言，而我正慢慢的學習咀嚼品嚐它的美好。

▲慢．茶是品牌也是代表著內心轉化～

我與三位製（焙）茶師
的故事

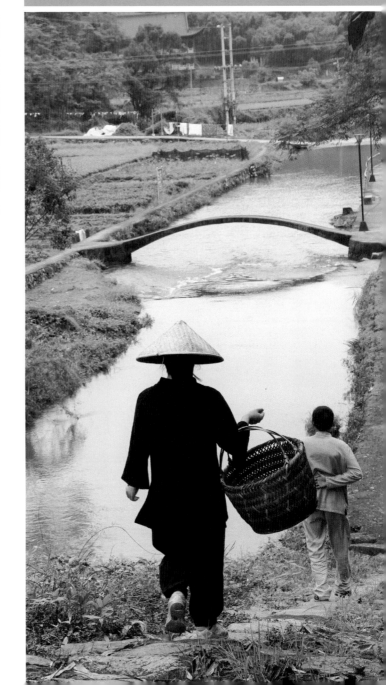

我的焙茶知識老師：鄭智元

我是在一個機緣之下認識鄭老師，我們有一個共同的朋友楊豐州楊大哥。楊大哥知道我愛找好茶，於是就介紹鄭老師讓我認識，因此開始了我跟鄭老師之間的茶之緣。

這一本書要出版之際，我跟鄭老師邀稿，他竟然以毛筆寫了一篇給我，現代會以毛筆寫文章的人，大概很難找到了。我想，這就是他堅持的個性及做事方法，以致於他所烘焙出的茶都特別讓人有悸動，而在茶文化這一個非主流的思想上，也有自己的一番見解。

鄭老師文章提出：在茶的製作工序上，技術、茶園管理、品種等等均需要專業作為後盾，而飲茶品茗更需要有空間設計，茶器、茶席等配合方能呈現茶藝美學。七、八十年代，茶藝館曾在台灣大街小巷到處林立，但曾幾何時，已被街角的咖啡店悄悄地取代，各式茶飲店也蓬勃發展，不僅飲茶方式改變了，賣茶方式也改變了，但隨著飲茶人口的增加，對飲茶文化深度並沒有相對提升，對台灣茶更沒有太大的幫助，這種傳統產業需要更純熟的技術與大量人力投入反而是一項威脅，現在茶消費人口因「方便」與「快速」取得調味式「茶飲料」，而忽略了飲茶的「品味」、「慢活」、「鑑賞」，與「怡情養性」的生活內涵。

台灣的半發酵茶品質優良，但因製作成本太高，所以飲料業者用的多數是進口茶。

為了讓優質的台灣茶被現代消費者重新青睞與認識，在茶葉製作上的最後工序「烘焙」上，鄭老師採用在 1998 年師承抱拙先生所研究創新的「弗茶式烘焙法」，將茶葉反覆烘焙，提昇茶葉品質，為台灣茶略盡綿薄之力。今以鐵觀音、佛手、凍頂烏龍三種台灣茶按一定比例合而為一，再以「弗茶式烘焙法」反覆烘焙，即創造出台灣茶新風味，特名為「羅漢茶」，此茶氣韻各具特色，可即飲更適合收藏。

2014 年原本要把這一品茶帶上隨著供佛茶席出發，但因鄭老師堅持，雖茶已達完美，但他仍需加上最後一道工序，所以不能讓我帶出門。鄭老師對茶的要求讓我十分佩服，也讓我上了一課。

此款屬於收藏家等級的羅漢茶，目前只於「慢‧茶空間」及金瓜石天泉人文茶館工作室收藏，也歡迎茶友品鑒。

焙茶師 簡介

鄭智元

金瓜石天泉人文茶館工作室主事 台灣金瓜石

教會我細細品嚐自然農耕精神的行者：古亦茶

與古亦茶結緣是在 2011 年，循著網路上的資訊前去拜訪他。記得當時我正積極尋找臺灣自然農法栽種的茶及有機茶，那天跟他碰面時，他黝黑的皮膚一看就知道是一天到晚都在農作的年輕人，我問他：「竹山的年輕人都到外地發展，你怎麼還留在這裡？這裏是十足的窮鄉僻壤。」他說：就是因為竹山的年輕人都外移了，所以他才回到故鄉，想要為故鄉做點事。與古亦茶越來越熟稔之後，常會接到他的禮物；有時是一箱玉米，有時是一箱金時芋，收到最多的應該是他做的茶。

喝了幾年下來，發覺古亦茶製茶的功力越來越好，但對大地的熱情及愛護持續不變，所以喝他的茶我都覺得放心。他也是一個笑口常開的人，他講話永遠慢慢的，不過

總是會針對問題解釋的很清楚，所以他也是我的幕後老師之一。

古亦茶因「看過沒有農藥化肥的茶園」，而堅持自然聯繫栽培。2013年3月受「ITFA國際茶園聯盟」邀請，到日本進行15天的國際紅茶交流，在日本靜岡縣藤枝市⋯人與農・自然聯繫會（人と農・自然をつなぐ會）的杵塚家，見識到37年無農藥栽培的茶園，當時的他受到很大的衝擊。人與茶園及自然環境竟然能夠如此聯繫？單純的想法，實際的行動。返台後因緣遇見「明清有機茶園」，他們有著相同理念、相同的行動力。

因此，在2013年承作杉林溪茶區海拔約一千公尺，面積約1.7公頃的獨立茶園施作自然聯繫農法。於2014年承作日月潭潭南海拔約1200公尺，面積約4公頃的獨立茶園施作自然聯繫農法。茶園全面使用谷特菌、放射線菌等多種有效微生物群液肥澆灌，用以改善土質、減少病蟲害，並且提升農作物品質的生態環境農業技術，無化學農藥、無化學肥料，水源、土地也沒有重金屬污染，並且定期抽驗土壤、水質及產品。讓茶樹順隨節氣自然發育，在有益菌的保護下避免病蟲侵害，讓茶葉健康成長營養充足，是為製造好茶的條件。看天製茶，在不同季節製茶方式也不同，如：夏秋適合製作重發酵、全發酵茶，冬春則適合製作輕發酵茶。

自然聯繫農法茶園的茶菁產量僅有一般慣行農法茶園的2成左右，人力、時間、費用投入卻是2倍以上。但古亦茶堅持只想做出一杯能使心情愉悅，能感受到純淨、溫暖、幸福，能夠聯繫自然的好茶。對他來說，好茶就是與美好而獨特的自然取得聯繫，茶應

當是如此的存在。

古亦茶說雖然他對茶懷有高度熱情、行動力、耐心、細心，仍需要朋友的支持。當喝茶的人對你回以笑容說好喝時，一切都值得。

古亦茶對茶的理念已經感動許多人，連外國人都來請益，當然北部的朋友如果想喝古亦茶的茶，歡迎到「慢‧茶空間」享用。

製茶師　簡介

古亦茶（林應周）台灣竹山

最純淨的製茶女孩：鄭雪兒

八〇後的你在做什麼？我認識的一位八〇後的女孩雪兒正在福鼎做茶，也許被小黑蚊叮了，也許汗水直滴，但心中滿懷欣喜及熱情，而這份欣喜及熱情都在雪兒的白茶裏。

乙未春初，鄭雪兒來到福鼎大覺寺，周圍茶山環繞，水潺蟲鳴。一日，雪兒照常在菩薩像前專心功課，忽生做茶一念，便順著安念「思慮量度」起來……

次日，雪兒向師父請教做茶一事，大覺寺的開山－界靜師父對雪兒說：「好啊！做茶好，既不殺生，又能利己利人，要利己利人只能做好茶。什麼是好茶呢？『野茶！』」

正值茶季，師父安排雪兒在寺裡久住，並引介村裡一位家中世代摘、製茶的師兄學習並實踐採製。閒時雪兒便給師父泡茶，向師父請法、參公案、悟茶道。師父教導：「採茶莫思量，處處是道場！」雪兒非常敬重界靜師父，老和尚數十年秉承農禪並重的修行方式。修行不離本分事，這也正是雪兒想做茶的因。

認識雪兒是在一個非常巧妙的情況下，那時的我一直在找野生茶，第一次與雪兒碰面是在她廈門的住家。記得那天，我滿心歡喜地品著白茶，正值明前野生白茶製作完畢，所以有許多茶可以讓我慢慢品，我們從下午一直聊到晚上，最後我們乾脆就在家裡吃起干鍋，而在這一天，我才驚覺眼前這年紀輕輕的女孩對白茶的那一份熱情，也知道她跟我有著一樣堅定的宗教信仰。

但我還是想到真正的茶區去看看，於是當下就約定好在白露採茶時跟她一起到福鼎做茶。2015年10月，我到了福鼎，看到了野茶樹，也體會到被小黑蚊咬得到處都是的劇烈經驗，我的腳簡直被叮得無法形容。在福鼎的那幾天，幾乎每天都要跟小黑蚊搏鬥，但看看我眼前這一位小女子，似乎已經習慣了，並沒有被這一些小黑蚊與辛苦的採茶工作擊倒。我非常感動她的精神，跟她同年紀的女生，大概每天都在注意自己的容貌與穿著打扮，在乎自己的外在表現，但雪兒卻甘心在鄉下做茶，臉上不施任何胭脂，這如果不是熱情又是什麼？

在福鼎看到了野茶樹，也真正瞭解了茶農的用心，我知道我找到了屬於自己的茶。

茶的靈魂在於它背後故事，每當我喝白茶時，我彷彿看到了戴著斗笠採茶的雪兒，而且臉上帶著我最熟悉不過的甜美笑容。

雪兒的白茶是以福鼎多年荒山野生大白茶、大毫茶（國優茶樹良種）樹種為原料。

因取自高山荒野處，天生天養，葬花為土，落葉為肥，隨順無造作。由大覺寺僧人和常住師兄們入山手採，因地勢途險、林障密佈、蛇蟲困擾等因素，只能一年兩摘，產量異常珍貴。野茶分散生長，所以雪兒把不同區域採摘的野茶青分別曬制；以自然之心沿古法而制，使之如實如是，原汁原味的呈現。

想要品正純淨的野生白茶，歡迎到「慢‧茶空間」坐坐。

製茶師　簡介

鄭雪兒　80后　中國福鼎　正覺禪茶

又心媽媽

認識又心媽媽是在 2007 年，那時他帶著堪祖仁波切到台中，當時我工作的地方募款，記得那時是因為塔修寺要整建，據又心媽媽說法，整建費十分龐大，對任何一個人而言都是一個大責任，也沒多少人可以把此重任給擔下來，但又心媽媽就一擔挑起了這

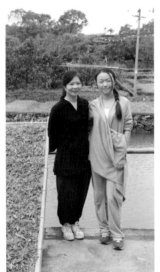

心媽媽通電話，常常在電話裡哭得一把眼淚一把鼻涕，但她就像慈愛的母親，在電話中持續給我力量及正知正見，並跟我分享她學佛修行的過程，讓我可以走出那一陣子的困頓。隨後，因緣具足，因為仕偉師兄及秋桂師姐的促成，台北的共修中心正式在板橋成立，讓台北的師兄師姐都有一個聚會及共修的地方。

又心媽媽是台灣菩提心佛學會第一屆會長，我常常講，又心媽媽根本是個男人，她的大無畏心及金剛心有時連男人都比不上，尤其對佛法志業的護持，她曾告訴我：「惠華，只要是佛法志業來到面前都是因緣如此，所以要擔下來，但不要有壓力，因為我們

▲天上的媽媽給我福德，人間的媽媽帶我累積福德。

個重責大任。她不是達官顯要，只是一個單純的公務員家庭，但她跟菩薩發願：讓她用十年的時間來把這一任務完成，最後果然在2015年圓滿。

2010年學成歸國後，因為在修行上遇到障礙，我幾乎天天跟又

不是要以壓力來行佛法志業，要以歡喜心。」因為又心媽媽的帶領，我少走了許多冤枉路，她就像一盞明燈，也像我的母親，在修行路上過不去時，趕緊打個電話跟她「訴」苦一下，就順利過了。她常會提醒我，何謂如法的佛教徒？如何以更宏觀的態度來看一件事情的實相。這108場的供佛茶席，當我跟又心媽媽提起時，她是第一個贊同也響應我的，所以也促成了這一次的印度供佛茶席之旅。另外也很感謝陳羅水師伯（又心媽媽的先生）不管在影音的製作及平面相片的支援，他總是默默的付出，盡量滿足我的需求。

所以我常常會說：「我有兩個媽媽，在天上的媽媽給我福德，在人間的媽媽帶我累積福德。」

我的上師：堪祖仁波切（噶瑪赤林汪秋）

跟上師結緣就是因為又心媽媽，記得2008年出發去美國時，上師送了我一幅釋迦牟尼佛的唐卡，這一幅唐卡就這樣跟我飄洋過海到了美國，最後又平安回到台灣，現在安置在我家的佛堂。想到上師我都會覺得自己的福報真的非常大，因為只要有佛法的問題，我都能直接請益，上師都會很慈悲的教導我。其實上師不只對我如此，只要是上師的弟子，不管修學時間長短，他都一樣平等，這是我在上師身上看到，值得學習的功課之一。每個星期五晚上的入行論是我最期待的課程，上師來台灣十多年，中文越來越好，

講解也活靈活現，我們常常從頭笑到尾，因為上師總以淺顯易懂且幽默的方式，來詮釋寂天菩薩的入行論偈誦。上師常講：「台灣是極樂世界，因為好人、好吃的食物、好看的風景、修行的好環境，都具備了。而且台灣是不缺師父，只缺弟子，台灣有很多聽法的地方可以選擇，所以台灣人是有著大福報的。」

跟在上師這幾年，我從沒看過上師生氣，不管他多累，眼睛已經紅得像兔子了，但只要信徒有事情要幫忙，他一定耐心聽完。今年上師家裡有事情延緩回台灣，一回到台灣，又心媽媽看上師如此疲勞，於是「下令」要仁波切休息，一個星期不准接電話，要好好調養身體。我記得以前上師總是說，他不要活太久，70歲就好。

但有一次，當我跟著仁波切在佛堂時，他又跟我說：「蘇菲（Sophie），我覺得我應該可以活久一點，現在法事越來越多，小喇嘛也越來越多需要照顧……」沒等他講完，

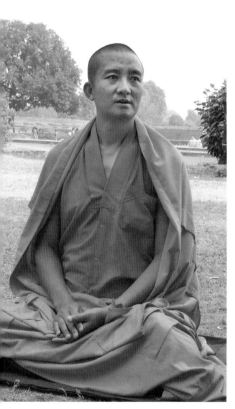

▲我最常見上師做的三件事：微笑，弘法及唸綠度母心咒～

我馬上接著說：「准！」雖然是以開玩笑的口氣，但與上師相處就是如此自然，而我心中自然也是希望上師長久住世。雖然上師從沒發過脾氣，甚至一句重話都沒說過，但可能累世是師徒關係，我對於上師總是會有一份敬畏心，該行的禮、該扮演弟子的角色還是需一切如法，才不負上師平時的教導。尋得一位好上師不容易，可以修行佛法更不容易，感恩一切好因緣的成就。目前上師在台北、台中、南投、嘉義已經陸續成立共修中心及不丹度母寺位於巴羅（Paro），也期望上師在弘法之時，法體安康長久住世。

共修連絡資訊

聯絡電話：049-2229555

1. 台灣菩提心佛學會：南投市南崗二路 466 號 7 樓（南崗燦坤旁）

2. 台北共修中心：台北市新生北路二段72巷17號1樓

格西：Penjor

辛苦的格西，把度母寺的小喇嘛們教導得非常好，是堪祖仁波切的大助手。

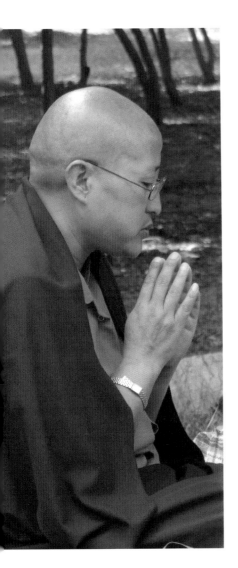

Ani ‥ Tashi Wangmo

Ani（女眾師父的尊稱）是仁波切的親戚，她知道仁波切帶小喇嘛到印度需要幫忙，於是義不容辭地從不丹到印度幫仁波切，小喇嘛在印度的生活起居都由 Ani 負責。而 Ani 也每天四點半都會到大殿做大禮拜，好幾次我們五點半出門至正覺塔時，都會看到 Ani 虔誠至心的身影。

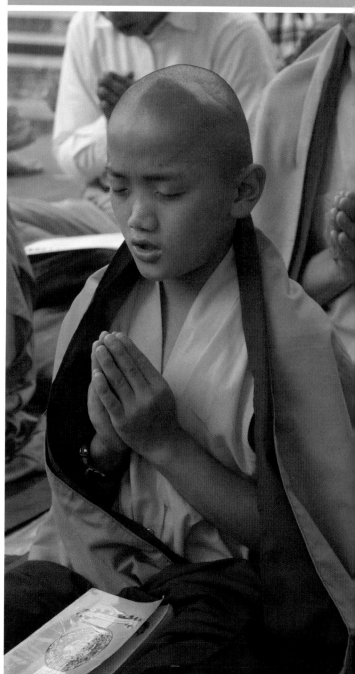

在印度時，小喇嘛一直擔心上師錢不夠、上師太累等等，要不是我親自跟這一些小喇嘛相處，我真的不敢相信這些小喇嘛竟然那麼貼心，威儀也非常好。記得要離開印度的前一天晚上，小喇嘛起來講話時，講話手勢都跟上師一模一樣，所以身教真的重要，連這些小細節，小喇嘛都看到了。

不丹度母寺的小喇嘛也是這一次供佛茶席的重要參與者之一，雖然大家語言不通，不過卻相處得非常好，一路上默契的培養，讓大家已跨越語言的障礙，有時一個眼神小

喇嘛們已經知道我們的心意了。上師堪祖仁波切的身教及言教已深深地在這一些小喇嘛中展現及烙印，上師就像父親，要照顧已經成年的我們還有這一些未來擔著佛教使命的小喇嘛。慈悲，任重，道遠～

佛護

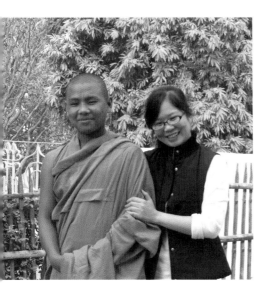

佛護約16歲，是第一位到度母寺的小喇嘛，當年他是自願出家的小朋友，爸爸在他小的時候就往生了。出家後，不知什麼原因為了寺廟必須到外面工作，因此在臉部上有受了一些傷，門牙也掉了，後來輾轉到了度母寺出家。

佛護對機器及烹飪非常有天份，不管在不丹或印度，只要他看過的料理，他都有辦法記得作法；而只要壞掉的東西像是手錶、手電筒之類的，他都能修理，所以寺廟裡有故障的東西找他就對了，不過他也常因為好奇，而把完好的東西搞壞了。2014年底第一次遇到佛護時，他一心只想永遠待在度母寺把廚房管好，但從菩提迦耶回去不丹後，他開始有了轉變，以前不愛讀佛法，但現在也已經開始愛上佛法課了。如果問他，比較想學佛飪課還是佛法課，他會說兩個都要學。

對於佛護為何有如此大的改變？要感謝這一次一起去朝聖及供佛茶席的師兄姐。

佛護因為在外面工作時傷及臉及門牙掉落，以致我們在印度時，他都不太跟我們講話，就算笑也會摀著嘴巴。於是大家決定要幫他把門牙修好，沒門牙讓他很沒有自信，於是在我們回台之後，上師帶佛護去找牙醫師裝門牙，在閒聊之下知道了佛護的故事，牙醫師竟然願意免費幫佛護裝門牙，因此省下了一筆錢。上師把這一個款項存在佛護的帳戶裡，也要佛護記得台灣這一群師兄姐及那位牙醫的愛心。現在佛護在度母寺跟以前都不一樣了，不只變開朗了，學習狀況也變得非常好。

無著

無著的年齡約13歲，是度母寺第二位小喇嘛。他是一個非常會背書的小朋友，12分

鐘內可以背15個偈誦，他可以說是度母寺智慧的代表。

但這位智慧的代表也是有曲折的故事的。無著是由別的寺廟轉介到度母寺，在之前無著是一個非常調皮，大家都束手無策的孩子，如果在台灣就是那種每一個老師都怕，且視為燙手山芋的學生。大家對於無著到來也是戰戰兢兢，完全不知道這一位愛作怪的小孩會在度母寺做出什麼讓人吃驚的事。2014年底去印度之前，仁波切及度母寺格西及堪布已經對他感到束手無策，任何方法都試過了，格西及堪布甚至還因此生了病。所以在去印度之前，仁波切很慎重地做了一個決定：如果到了印度還是沒有辦法教導無著，度母寺就必須把無著交給另一個寺廟。不過慈悲的仁波切有自己的一套教導小喇嘛的方法，他以當朋友的方式來跟無著相處，讓無著了解，寺廟是一個大家庭，大家都是家人，所以要以互相關心的方式來相處。結果一到印度，無著的學習態度及行為不知怎麼搞的，竟然有了一百八十度大轉變，而且背誦的能力突然變得非常驚人，那段時間由於無著的行為轉變太大，連教導他的格西都非常讚歎他的改變。

2014年我們隨著上師 堪祖仁波切來到印度朝聖，第一次看到無著時大家一致覺得他是一位非常聰明的小孩子，而且做

事也非常俐落。記得有一天早上，我還在睡夢中，突然聽到有一個小朋友大聲在唸書，吃早餐時，我問上師：不知誰一大早就在大聲唸書？上師說：「是無著啦～因為我們在度母寺沒有念阿彌陀佛祈請文，但現在我們每天都要念，他覺得拿法本很麻煩，所以想背起來放在腦袋裡比較輕鬆方便。」我當下真是嘆為觀止，哇～這小孩也太有智慧了吧！

龍樹

龍樹是一位非常安靜的小喇嘛，而且把自己照顧得非常好，不管是寺廟的規定或是仁波切的話他都非常遵守，從來沒麻煩過仁波切。不過話雖少，卻有非常多的笑話可以講，常常笑話一出旁邊的人都快笑倒了，他是個話少但幽默的小喇嘛。記得在印度時，當仁波切說：「好，現在來辯經！」，其他年紀較小的小喇嘛都非常高興，但只見龍樹臉上沒有一絲的反應，所以就只有他坐在地上被

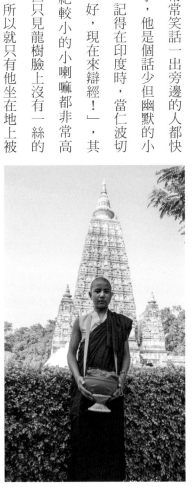

問，不過當他被問時，也沒有一絲絲的緊張，而且從容答出。我當時看著他想著，難怪他取法名叫龍樹，因為龍樹菩薩就是以上知天文下知地理，聰慧得名。

聖天

對聖天印象最深刻是，他非常容易暈車。記得我們坐遊覽車從不丹寺出發到鹿野苑時，一上車他就開始暈車，所以一路趴在椅子上睡覺，而一下車卻只見他眼睛閉著，但一直往前走也不看路的去找飲料喝，我看到時都快笑倒了。他也是對茶道非常感興趣，每次我只要問：「有誰要奉茶？」他都會第一個舉手，而且動作都非常標準。據上師說他非常用功、懂事，與長輩的感情非常好，也很會關心別人，很有禮貌。在印度時，只要我們要提東西，他都是一個箭步幫忙把東西提走，非常貼心。

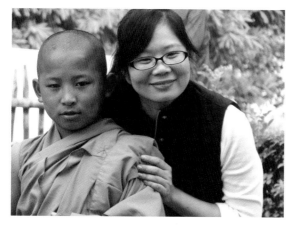

▲我的「慢‧茶空間」收的第一位正念行茶弟子…

寂天

寂天是第五位到度母寺的小喇嘛，但卻是我的第一位茶道小喇嘛學生。

寂天是自己決定要出家的，未出家前，他在學校的表現就非常好，有一天他跟父親提起要出家的事情，結果父親不答應。從那天起，寂天開始在學校表現變差，也不好好唸書，他以這一種方式跟父親對抗，而父親知道之後把他打得遍體鱗傷。那時剛好他舅舅到家裡來作客，看見寂天身體的傷，就問怎麼回事，知道來龍去脈後，就跟寂天的父親溝通了很久，促成了寂天的出家之路，並輾轉來到了度母寺。

第一次看到寂天時非常感動，他的威儀非常好，而且在看過我泡茶之後對茶道產生很大的興趣。於是在這一個因緣之下，我在正覺塔收了他作為我的第一位正念行茶小喇嘛學生。他學得非常快，透過上師的翻譯還有他的提問，很快就能捉住要訣。其實幾乎每一個小喇嘛都非常有興趣，於是我當場許諾，會安排一個時間到不丹度母寺教所有的

回寺廟。於是法稱就帶著水果回去了，沒想到晚上時法稱又回來了，說是剛好有一部車要從他家要來寺廟，所以他就回來了，他就是喜歡待在寺廟。幾天後，他又跟著上師去採買，在街上上師跟他說：「法稱，你現在不回家沒關係，你不要長大之後跟我說你要回家喔！」師徒倆人哈哈大笑。上師的意思就是說，你不要長大後還俗去了。上師跟弟子的互動就是這麼沒有距離及慈愛。

月稱

　　他也是自己決定出家的，上師認為他是一位非常有責任心的小朋友，而他也是其中一個不想回家的小喇嘛。上師說去年寒假因為不丹還在下雪，而農曆1月15日寺廟就要開始上課，月稱住的地方因為下雪結冰之故，車子無法通行只能走路越過山頭回到度母寺，於

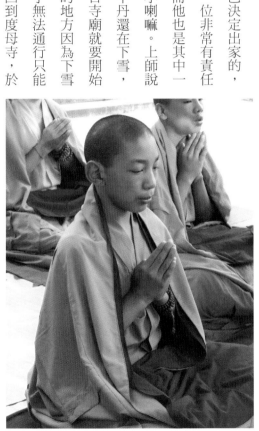

是月稱在1月13日跟舅舅一起走了14個小時回到寺廟，當1月14日看到他時大家都覺得好感動。

在印度時，月稱是一位非常安靜的小喇嘛，可能因為年齡相近，所以跟靜命、龍樹走得比較近。每次看到他總是笑容滿面的，而且可能是因為長得比較高、力氣也比較大，所以大部份是他們幾個高個兒的喇嘛拿著較重的東西，或者負責跟靜命在正覺塔看守著我們的東西，真的很有大哥哥風範。

目前度母寺已經有13位小喇嘛，而上師的重責大任也日益增加。有一次我問上師，為什麼小喇嘛們都是取菩薩的名字，上師說最初是期望他們可以跟這些菩薩一樣，也希望他們能把這些菩薩當作典範，後來發現也可以用在教導上。有一次，龍樹跑過來跟仁波切說：「仁波切，寂天跟無著在吵架。」於是上師就把這兩個小喇嘛叫了過來。

仁波切問：「你們在經典有讀過寂天菩薩跟無著菩薩吵過架嗎？」

寂天和無著說：「沒有。」

仁波切：「那好奇怪喔！度母寺的寂天跟無著怎麼在吵架？」

從此以後，這兩位小喇嘛就再也沒吵過架了。

這一次的「慢・茶之旅」讓我真正領悟到何謂「以心對茶」。戶外行茶不比室內，樣樣俱足，周遭的環境也時時在改變，當面對如此不定的環境時，茶人的心在哪裡？而茶席的呈現更不在外不在內，而是由內而外成一體的內在品質提升，因此茶人的素養著實重要。

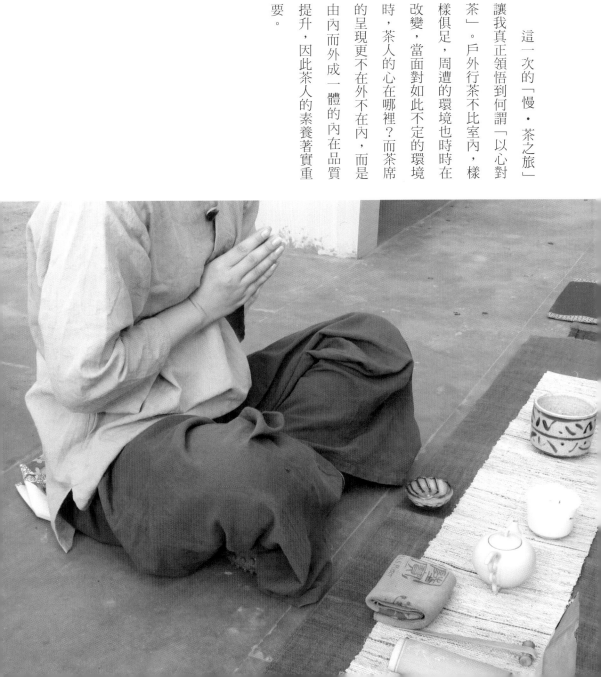

回
向
Dedication
of Merit

心無染
意無思
心茶一杯
寂靜通透～

本書可以如期完成，首先要感謝台灣菩提心佛學會住持 堪祖仁波切的帶領及師兄姐們在印度供佛茶席時的協助，也感謝台灣正念學學會師長們的正念相關資料提供。而在印度時，不丹寺的所有常住師父對我們的照顧，而讓我們在這短短的近三星期中除了在生活起居無憂慮外，還能參與幾場殊勝法會及正覺塔的供花供水活動。一路上心中充滿感恩。本書的完成，不單是我的功勞，而是所有與會的師長、師兄、師姐的護持與協助，也把這一份榮耀全回向給他們及法界眾生，一切吉祥如意，法喜充滿～

感謝名單如下

台灣菩提心佛學會

林素香、許又心、陳羅水、康文華、陳美華、曾瑤璟、周本立、張如雯、宋東明、宋春香、林素民。

台灣正念學學會

理事長呂凱文教授、正念推廣師 何信賢、正念推廣師 釋堅一法師。

陸寶企業

呂柏誼 執行長、呂柏誼 副總經理、吳貞諭 策劃總監

印度

不丹寺所有常住師父。

不丹度母寺

堪祖仁波切、格西：Penjor、Ani：Tashi Wangmo。

小喇嘛

佛護、無著、龍樹、聖天、寂天、靜命、法稱、月稱。

參考書目

入行論廣解／寂天菩薩造頌／杰操大師廣解／隆蓮法師漢譯／
佛陀教育基金會 出版

正念療育的實踐與理論／呂凱文 著

國家圖書館出版品預行編目 (CIP) 資料

慢‧茶之旅：我在印度聖地學習正念的十場茶席．茶香遇 / 劉惠華著．
-- 初版 . -- 新北市：大喜文化，2016.01
　　面；　公分 . -- (慢步；1)
　ISBN 978-986-92273-4-6(平裝)
　1. 茶藝 2. 禪宗 3. 佛教修持

974　　　　　　　　　　　　　　　　　　104026657

慢步 01

慢‧茶之旅

我在印度聖地學習正念的十場茶席

作　　　者　劉惠華

編　　　輯　蔡昇峰

發 行 人　梁崇明

出 版 者　大喜文化有限公司

登 記 證　政院新聞局局版台 業字第 244 號

P.O. BOX　中和市郵政第 2-193 號信箱

發 行 處　23556 新北市中和區板南路 498 號 7 樓之 2

電　　　話　（02）2223-1391

傳　　　真　（02）2223-1077

E - m a i l　joy131499@gmail.com

銀行匯款　銀行代號：050，帳號：002-120-348-27

　　　　　　臺灣企銀，帳戶：大喜文化有限公司

劃撥帳號　5023-2915，帳戶：大喜文化有限公司

總經銷商　聯合發行股份有限公司

地　　　址　231 新北市新店區寶橋路 235 巷 6 弄 6 號 2 樓

電　　　話　（02）2917-8022

傳　　　真　（02）2915-7212

初　　　版　西元 2016 年 1 月

流 通 費　新台幣 320 元

網　　　址　www.facebook.com/joy131499